字誌

TYPOGRAPHY

02

ISSUE

日文版編者：Graphic 社編輯部 ｜ 宮後優子
中文版編者：卵形 ｜ 葉忠宜、臉譜出版編輯部
統籌・設計：卵形 ｜ 葉忠宜
責任編輯：謝至平
行銷企劃：陳玫潾、陳彩玉、朱紹瑄
校對：洪晟展
發行人：涂玉雲
出版：臉譜出版

發行：英屬蓋曼群島商家庭傳媒股份有限公司城邦分公司
台北市中山區民生東路二段 141 號 11 樓
讀者服務專線：02-25007718；25007719
二十四小時傳真服務：02-25001990；25001991
服務時間：週一至週五上午 09:30-12:00；下午 13:30-17:00
劃撥帳號：19863813 戶名：書虫股份有限公司
讀者服務信箱：service@readingclub.com.tw
城邦網址：http://www.cite.com.tw

香港發行：城邦（香港）出版集團有限公司
香港灣仔駱克道 193 號東超商業中心 1 樓
電話：852-25086231 或 25086217 傳真：852-25789337
電子信箱：hkcite@biznetvigator.com

新馬發行：城邦（新、馬）出版集團
Cite (M) Sdn. Bhd. (458372U)
41, Jalan Radin Anum, Bandar Baru Sri Petaling,
57000 Kuala Lumpur, Malaysia.
電話：603-90578822 傳真：603-90576622
電子信箱：cite@cite.com.my

一版一刷 2016 年 10 月
一版十一刷 2020 年 12 月
ISBN 978-986-235-539-8
版權所有・翻印必究 (Printed in Taiwan)
售價：420 元（本書如有缺頁、破損、倒裝，請寄回更換）

日文版工作人員
設計：川村哲司、磯野正法、高橋倫世、齊藤麻里子
（atmosphere ltd.）
DTP：コントヨコ
攝影：永禮賢、吉次史成
總編輯：宮後優子

本書內文字型使用「文鼎晶熙黑體」　ARPHIC
晶熙黑體以「人」為中心概念，融入識別性、易讀性、
設計簡潔等設計精神。在 UD (Universal Design) 通用設
計的精神下，即使在最低限度下仍能易於使用。大字面的
設計，筆畫更具伸展的空間，增進閱讀舒適與效率！從細
黑到超黑 (Light-Ultra Black) 漢字架構結構化，不同粗細
寬度相互融合達到最佳使用情境，實現字體家族風格一致
性，適用於實體印刷及各種解析度螢幕。TTC 創新應用─
亞洲區首創針對全形符號開發定距 (fixed pitch) 及調合
(proportional) 版，在排版應用上更便捷。 更多資訊請至
以下網址：www.arphic.com/zh-tw/font/index#view/1

國家圖書館出版品預行編目 (Cataloging in Publication) 資料

TYPOGRAPHY 字誌・Issue 02；
Graphic 社編輯部 ｜ 宮後優子、卵形 ｜ 葉忠宜、臉譜出版編輯部編──初版──
台北市：臉譜出版：家庭傳媒城邦分公司發行，2016. 10
120 面；18.2 x 25.7 公分
ISBN 978-986-235-539-8 (平裝)

1. 平面設計 2. 字體
962　　　　　　　　　　　　　　　　　　　　　　105016987

FROM THE CURATOR

《Typography 字誌 01》剛發刊時，老實說我一直很擔心這本「創刊號」，會不會同時也成為了「停刊號」？沒想到上市不到一個月立即三刷，大大地鬆了一口氣，讀者的熱情彷彿一劑強心針，讓我有信心把雜誌好好地做下去。為了不負眾望，以最豐富的內容、最精緻的品質回應讀者，我決定將原本一年三期的出版計畫改成一年兩期，用文火燉煮出最美味的佳餚。

話說，在今年 5 月底 Monotype 字體公司在台灣策畫了一場盛大的字體設計論壇「TypePro：Taipei」。活動從早上就開始，依照設計師的夜行動物習性，大家不免擔心叫好不叫座，在遺憾聲中落幕。沒想到當天一早 7 點多，就湧進了上百人，長長的人龍引來早起運動路過的歐吉桑側目，疑惑的眼神中透露著：「怎會有演唱會辦在一大早？」（笑）。這樣的光景，在這之前誰敢想？更不用說 2013 年前的台灣 Typography 書還是一片大沙漠。這無疑給了許多在這塊領域默默付出的熱血人士莫大的鼓舞。

我常在臉書上用來自嘲的 hashtag──「2016 是台灣設計元年」會不會成真呢？由這一年廣從公共設計，細至字體設計議題的發酵看，我相信這意味著全民對於「美學」這件事開始有意識了。雖然面對歐、美、日的進步，我們仍望塵莫及，不免有些唏噓，但我確信今年會是一個重要的轉捩點。

卵形／葉忠宜 2016 年 10 月

正受矚目的字體設計和周邊產品

在此為各位介紹一些在國內外受到矚目的
字型設計及相關產品。

撰文 / 杉瀬由希、Graphic 社編輯部　Text by Yuki Sugise, Yuko Miyago
照片協助 / Playtype.com
翻譯 / 廖紫伶　Translated by Iris Liao

Visual
Typo-
graphy

Visual
Typo-
graphy

Visual
Typo-
graphy

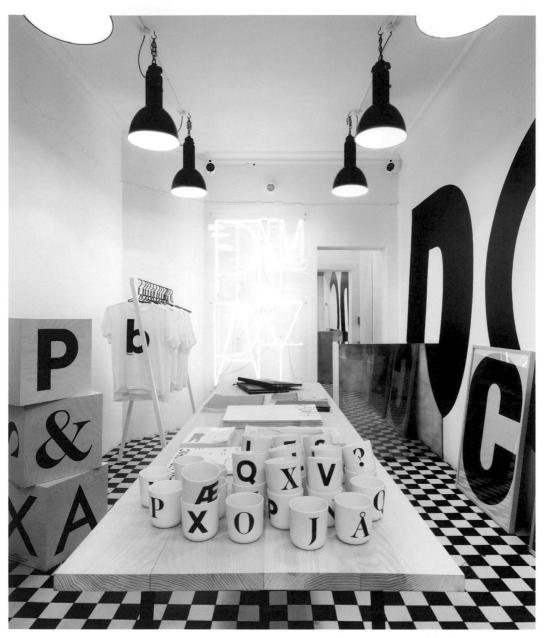

Playtype Concept Store 的店內／All Photos by Playtype

Visual Typography

1

Playtype™
Concept Store

by Playtype.com

─────── 誕生於哥本哈根的字型周邊商品專賣店 ───────

丹麥設計經銷商「e-Types」在字型製作方面已有 20 年以上歷史。他們擁有 100 種以上原創字型，並營運了一個名為「Playtype.com」的線上字型商店。配合字型商店網站的翻新，他們在哥本哈根的中心地帶開設了販售字型與周邊商品的字型設計商店「Playtype Concept Store」。店內陳列許多使用自家及商業伙伴的字型製作的海報、T 恤、馬克杯等原創商品，另外也販售裝載於 USB 內的字型。

「Playtype Concept Store 是為了要讓線上字型商店能夠在現實中被看見所衍生的產物。隨著商店的設立，不僅能讓客人體驗到立體化的字型設計，還能接觸到更廣泛的客層，與他們直接交流。此外還能夠作為畫廊或活動會場等用途，可以更自由地測試字型設計的可能性。」Playtype 常務董事 Rasmus Ibfelt 說。

商店的內部裝潢，是由黑白格紋的地板及以放大字型裝飾的牆面所構成的。設計時是以「進入店內時令人驚豔的新鮮感」、「線上字型工作室的具體表現感」、「店內狀況與外觀相繫的互動感」這三點為方針來進行。另外，從店外可透過臨街的玻璃櫥窗看到店內的景象，也是重要的設計要素。

2010 年 1 月開設的 Playtype Concept Store，被《紐約時報》等許多海外知名媒體介紹後，獲得很大的成功。原本只想試營運一年的商店，也因為意外受到歡迎而決定繼續經營。這間位於北歐的小商店，從此成為足以代表現代字型設計的紀念碑。

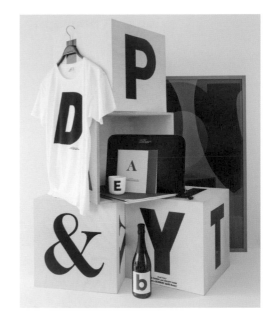

在商店中販賣的馬克杯及 T 恤等周邊產品。

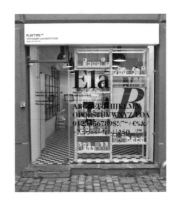

商店的外觀。櫥窗展示會隨著不同的主題企畫而變換。

使用 Playtype.com 所販賣的字型製作的店頭展示。

Playtype.com

擁有 500 款以上原創字型的線上字型工作室。除了販售字型之外，還開設了販賣字型周邊商品的「Playtype Concept Store」直營商店。
www.playtype.com

Playtype™ Concept Store
Værnedamsvej 6,
DK-1620 Copenhagen,
Denmark
store.playtype.com

2

Terminal
Magazine

by Yuichi Urushihara

漆原悠一 / 雑誌《terminal》

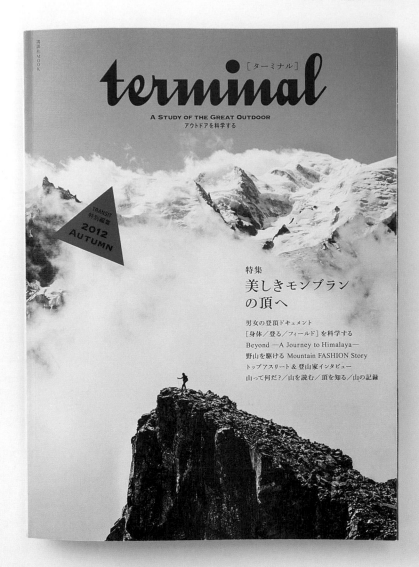

以精密的準確性整合細部 ————————

《terminal》是一本以「讓戶外活動科學化」為主題，從登山等戶外活動中開創新視野的新雜誌。一手擔起這本雜誌的美術規畫和設計的，是在雜誌和書籍的設計方面成績斐然的漆原悠一。創刊號的封面使用一整頁雄偉的白朗峰照片，並加上讓人印象深刻的手寫體書名標準字，為這本雜誌帶來清新卻具衝擊性的效果，明顯與其他為數眾多的戶外生活誌作出區隔。「terminal」是終點站的意思，以登山來說就是指登頂。不過，如同登山者在完成一次攻頂之後，還會繼續向其他山脈挑戰一般，人們以各自的終點站為目標，達到終點之後也會繼續朝下一個目標前進。漆原將這個寄託於雜誌命名背後的意義準確地汲取出來，注入到書名標準字中。

「『terminal』的字義本身比較嚴肅，如果全部採用大寫的話感覺會太強烈。另外『min』的字面如果採用小寫的手寫體，也比較能夠讓這部分的線條表現出延續不斷的感覺。因此，我以 Quigley Wiggly 字型為基本，將線條連接的角度和文字間距加以調整，並以手繪的方式做細緻的整合，讓文字的邊邊

角角顯得更柔和。最後將『t』的尖端修成像方位記號般的三角形，不著痕跡地表現出戶外活動的精神。因為我知道雜誌名稱上會並列出日文片假名，因此，與其設計成容易看懂每個字母的樣式，倒不如將文字線條連接起來，表現出宛如山脈相連般的舒服感，將重點放在商標所展現出的氣氛上。」漆原說。

特輯的正文和前言部分統一使用イワタ(IWATA)公司的明朝体オールド(明體 OLD)、ゴシックオールド(黑體 OLD)以及モリサワ(森澤)公司的中ゴシック(中黑體)、太ゴシック(粗黑體)、Helvetica 等標準字型。歐文標題則採用富有特色的歐文字體 Clarendon 的窄體做重點修飾。向文藝界人士邀稿所構成的專欄部分，則配合內文變換標題字體及文字組成。以記載數字為主的數據頁面，則使用和 Clarendon 很像，含有 Clarendon 特點的泰國製數字印章來表現。漆原使用張弛有度的高精準文字製作，吸引讀者從頭閱讀到最後，進入《terminal》的世界。

「以雜誌來說，個性的表現非常重要。但因為這本雜誌的內容並不是用來主導流行的，所以我們在平衡性上推敲了很久。除了要讓這份媒體到處充滿獨具魅力的樂趣，在基礎的設計方面，我們連細部都非常仔細地處理。唯有這樣，才能夠做出擁有更加強大、廣闊特質的東西。」

嘗試與各種書名標準字組合的封面設計提案。「按照製作雜誌的規則去思考的話，往往設計出來的都是似曾相識的東西。我們認為這次必須要以不同的方式呈現，因此決定做出設計極簡卻能帶來強烈印象的東西。」

測試中的書名標準字樣式。

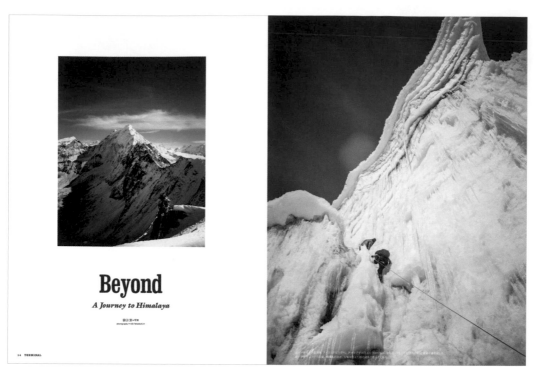

明確兼顧「視覺」和「閱讀性」、張弛有度的頁面配置。

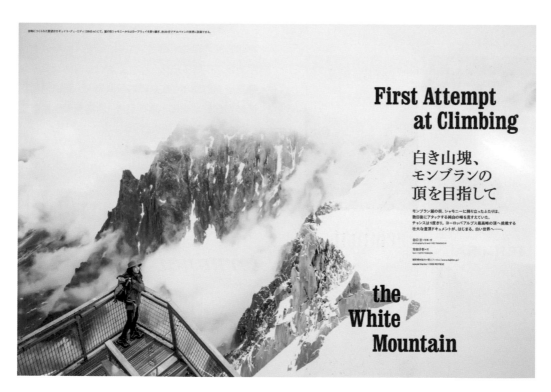

歐文標題是使用 Clarendon 的窄體。與一般的 Clarendon 字體相比，線條更細，給人一種緊實的印象。

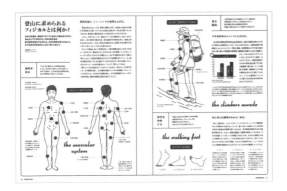

由於主題是「以科學探討戶外活動」，因此從一開始就設想到內容中會出現數據。所以雜誌內的所有內容都統一採用橫式編排，將龐大的文字資料歸納得非常整齊。

邀稿專欄的頁面會配合內容調整格式或標題的字型。「為了讓內文呈現一定程度的分量感，將每一行的文字間距稍微縮緊了一點。」

使用日文、歐文、數字表示山脈的數據資料，是個讓人一目了然的巧妙設計。採用最適合的字體和文字尺寸，讓讀者正確掌握內容及優先順序。

至於以數字為主，容易產生冷硬感的頁面，則使用結構相當特殊的泰國製數字印章來設計，增添手寫字體般的溫度。

在開始設計之前，先製作各特輯內文的段落格式。「無論發生什麼狀況，只要回到這裡就沒問題了。因此才能不帶猶豫地進行下去」。

漆原悠一

1979 年生於大阪。京都精華大學設計系畢業。先後在 atom、松永真設計事務所 (松永真デザイン事務所)、SOUP DESIGN (スープデザイン) 等多家公司任職後，於 2011 年創立了 tento。目前在書籍、雜誌、標準字設計、展場設計等多方面相當活躍。www.tento-design.jp

Products **&** **B**ooks

其他有趣的作品 & 書籍

號碼明信片

文具品牌「水縞」(mzsm.jp) 的產品「數字明信片」。
有 0–9 共 10 種數字,可以一張一張組合起來使用。數
字字體是以在泰國找到的印章上的數字為基礎,並由
水縞加以修飾而成的。明信片本身很有存在感,直接
就這樣大片地擺出來也非常好看。照片取自《和水縞
一起做紙文具》(水縞とつくる紙文具)一書(p.20–21)。
攝影:吉次史成

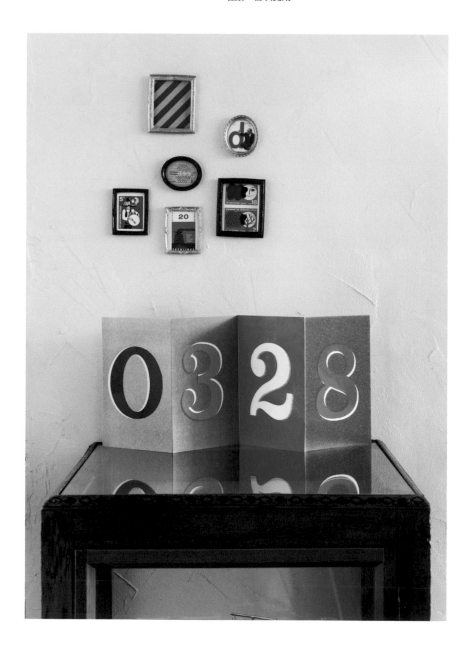

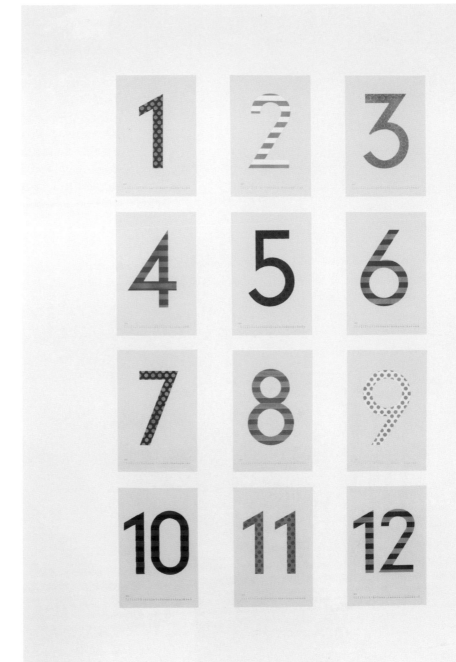

數字海報月曆

同樣是由文具品牌「水縞」所製作的基本款月曆「數字海報月曆」。在樸實簡單的數字上添加圓點或條紋等水縞的招牌花紋，使用鮮豔的油墨在粗質紙張上印刷而成。印刷獨特的偏移也非常有味道。

I Love Type Series ／書籍

此系列書籍的每本書分別介紹了一種字型,並將使用該字型所製作的平面和產品設計作品羅列於書中。截至目前為止,已發行了 8 本分別以 Futura、Avant Garde、Bodoni、DIN、Gill Sans、Franklin Gothic、Helvetiva、Times 字型為主題的書籍。因為每本書的書側顏色都不同,因此將這系列的書並排時,看起來非常美麗。這系列的書籍是由香港的出版社 Viction Workshop Ltd.(victionary.com)所發行的。

協助:青山 Book Center 總店(青山ブックセンター本店,www.aoyamabc.jp)

Twenty-six characters,
An Alphabetical Book about Nokia Pure ／書籍

手機製造商 Nokia 的新企業識別字體「Nokia Pure」的概念書。
這個全新的專用字體，是由曾經創造出許多客製化字型的英國
Dalton Maag 公司總監 Bruno Maag 所設計的。本書依照 26 個
字母的標題順序，記載關於專用字體的解說。使用螢光色構成的
版面，看起來既大膽又酷炫，怎麼看都看不膩。本書是由德國出
版社 Gestalten 公司（www.gestalten.com）所發行的。

Twenty-six characters © 2012 Gestalten, Berlin

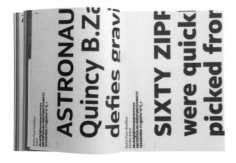

Monotype 公司的大型海報

用花邊（符號或繪文字）的金屬活字排成的海報。這張海報是 Monotype
公司在 1960 年代時為了推廣花邊活字業務所做的，其完美的排版與造
型之美令人絕倒。由嘉瑞工房所收藏。57.3 X 44.6cm。照片擷取自《世
界絕美歐文活字範例集‧嘉瑞工房 Collection》（世界の美しい欧文活
字見本帳）一書。攝影：村上圭一

How to Design
Logotypes

01

商標的設計，正隨著時代變遷而不斷改變中。
商標分為兩種，一種是以標誌為主的象徵符
號（symbol mark）類商標，另一種是以文字
為主的標準字類型商標。本次以標準字的設
計為焦點，為各位介紹基本概念、製作過程、
及製作上需要知道的重點。雖然商標字體和
文章字體在平衡感上有不同的要求，但也有
很多共通點。就讓我們好好地認識和掌握這
些基本重點吧！

掌握商標設計的基本重點

為了要介紹象徵符號和標準字的不同,以及設計標準字的過程、具體實例等關於製作商標的基本事項,我們特地專訪了曾經製作過許多有名商標的日本 Design Center(日本デザインセンター)公司創意總監太田岳先生。

解說 / 太田岳

畢業於武藏野美術大學、Art Center College of Design(LA)。陸續在位於紐約、舊金山的幾間 CI 設計公司工作之後回國,擔任日本 Design Center 品牌設計研究所的創意總監。

翻譯/廖紫伶 Translated by Iris Liao

象徵符號　　　　　　　　　　標準字

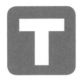 **TYPOGRAPHY**
文字を楽しむデザインジャーナル

商標

說明

商標所扮演的角色及設計時須注意的重點

視覺主宰人類五感的百分之七十,可說是人類五感中最有影響力的感覺。最常被用來吸引視覺作為交流手段的,就是 CI(Corporate Identity,企業形象)標誌。為了要將企業的形象目標及產品品牌視覺化,並讓顧客容易理解,通常會使用商標(企業標誌等)來達成此目的。另外也會將商標使用在企業的產品、包裝、公關物品、廣告、促銷宣傳品、名片、招牌等各方面用途上,用來傳達企業品牌價值,甚至作為品質保證的證明。此外,商標可說是代表企業理念及經營態度的外在形象,也是將企業與消費者串連起來的標誌,是一種非常重要的交流工具。

那麼,實際在設計 CI 標誌時,要注意哪些重點呢?首先,除了要深入了解企業的理念及經營方針之外,還必須找到該企業的獨特性,並將其視覺化才行。因此必須配合如右圖中的「印象面的製作基準」和「功能面的製作基準」等原則來做檢驗。所謂印象面的製作基準,就是去檢驗是否有明確地將該企業最重要的訴求重點放入設計中。換句話說,就是確認商標是否有好好地將企業所追求的安心感和信賴感等抽象的意境表現出來。至於功能面的製作基準,則是必須針對是否有其他類似的商標(獨

特性)、是否容易辨別(易辨性)、是否容易記住(易記度)等商標的實用性、功能性方面加以檢驗。像這樣從製作基準開始著手,正是將 CI 及 VI(Visual Identity,視覺形象)導入商標時的設計基礎,也是製作時重要的工作項目之一。

商標大致可分為以圖形做設計的象徵符號型商標,以及以文字做設計的標準字商標。依據企業的業種及服務內容的不同,設計方向也會有很大的變化。可能會選擇象徵符號的類型,也可能會使用標準字的類型。請參考右頁中所列舉的各種實例及特徵。(商標設計:太田岳 日本 Design Center)

商標的製作基準	
印象面的製作基準	功能面的製作基準
① 安心感	⑦ 獨特性
② 信賴感	⑧ 易辨性
③ 親近感	⑨ 易記度
④ 國際性	⑩ 發展性
⑤ 創新性	⑪ 永續性
⑥ 期待感	⑫ 重現性

—— 象徵符號類商標設計 ——

以象徵企業本身或服務內容的圖形為基礎,加以標誌化的設計。大致可分為具體系、首字母系、抽象系三種。以具體主題為基礎所製成的商標,因含意清楚易懂,適合用來表現溫暖感和親近感。使用公司名的首字母所製成的商標,會讓人容易聯想到公司名稱,具有留存在記憶中的效果。抽象系則比較適合用來表現企業的理念或印象,也比較容易讓企業整體的概念反映在圖案上。

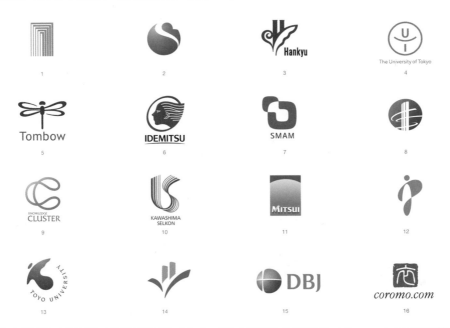

1. 山下設計 2. 新生銀行 3. 阪急電鐵 4. 東京大學交流標誌 5. Tombow 鉛筆 6. 出光興產 7. 三井住友 Asset Management 8. 三井住友建設 9. 文部科學省 cluster 標誌 10. 川島織物 Selkon 11. 三井石油 SS 12. 茨城縣醫療大學 13. 東洋大學 14. 高層住宅管理業協會 15. 日本政策投資銀行 16. Coromo.com 財團法人日本 Fashion 協會

—— 標準字類商標設計 ——

這類商標運用公司或產品的名稱來加以設計,是可讀的商標。由於是將公司名或品牌名直接標示在商品上,因此讓人容易記住,也容易產生深刻印象。由於可以在商標旁邊或下面追加文字,因此對於想朝多品牌發展的產品,以及相關公司較多的企業來說,也比較容易加以延伸變化。另外,因為這類商標的呈現都以歐文為主,所以也很適合以全球化及進軍海外為目標的企業來使用。

1. Mobit Co., LTD. 2. ecute JR 東日本 Station Retailing 3.UQ Communications KDDI 4. JR Central Towers JR 名古屋站 5. Delphys Inc. Toyota 廣告代理商 6. TORAYCA TORAY INDUSTRIES, Inc. 7. airpen Pocket PENTEL CO., LTD. 8. 日本海洋掘削 9.NKSJ Holdings 損保 Japan+ 日本興亞損保 10. 社會保險勞務士顧問公司 ASSIST One hatori 11. Japan Network Enabler Corporation KDDI 12. ORDER HIROSE 西服

1 接到訂單、
初步確認製作需求

讓客戶與製作小組（企畫人員、設計師等等）見面，並針對製作對象物、時程、預算等方面進行確認。有時客戶會特別指名一家公司委託製作，但也會遇到和數家公司一起比稿提案的情況。

2 聽取、調查

諮詢企業高層的意見，確認企業的方針和經營戰略。並進行市場調查，以及聽取公司內部的意見，以確認該企業所需要的設計內容。

3 確認方向

決定設計製作的中心概念並讓客戶理解。方向上即使只是一點小小的差異，也會發展成大問題。因此在這個階段，必須好好地和客戶把方向確認清楚。

4 設計開發、製作草圖

以前面決定的方向來製作草圖方案。通常會先製作大約100款左右的草圖，再從中挑選。為了之後做簡報時能夠更容易說明，會將草圖依據設計方向的不同進行整理。

5 簡報

簡報會進行好幾次。一般的作法是先發表好幾個提案，並討論是否需要追加提案之後，將範圍縮小。最後會挑出3－5個提案，然後交由企業高層進行最終決定。

6 決定商標

到了最終決定階段時，會針對市面上是否有類似的商標或設計進行調查，並討論關於應用推廣的事宜，最後提交完成的設計提案。經過客戶內部的最高層或董事會同意，商標即拍板定案。

7 確定如何拓展應用

決定商標後，必須加以精緻化，決定商標的基本設計系統，再拓展運用至名片、信封、建築物標示系統等處。在和客戶方的執行人員共同決定細項後，開始進行周邊的製作，並將事項整合到說明書中。

8 製作說明書、導入 CI

除了企業內部之外，為了讓跟企業配合的製作公司和印刷廠也知道該如何運用商標，必須整合商標的使用規範，做成 CI 說明書。將商標及說明書提交給客戶之後即可結案。

日本海洋掘削股份有限公司的 VI 導入範例

以日本唯一專門經營海底石油及天然氣挖掘業務的公司「日本海洋掘削」(JDC)的視覺形象導入過程為例。受他們委託製作形同品牌形象核心的企業標誌時,就是透過左頁所述的1－3步驟,先推導出「信賴感、安全性、使命感(責任感)」等關鍵字,再順著4－8的過程進行商標的設計。

首先決定了大致的方向,像是以「Japan Drilling Company」的英文縮寫「JDC」為主題,並利用可以聯想到海洋、天空、地球的單一藍色,以及可以聯想到挖掘的形狀等等。在和客戶溝通之後,也了解客戶對於「朝海底前進挖掘」以及「燃燒開採的石油及天然氣時的火焰」等形象相當重視。

依據關鍵字提出各種設計提案

此為左頁所述的第4階段。為了找出客戶所需要的感覺,必須製作大量的設計提案找出方向。

↓

篩選出兩個方案

此為左頁所述的第5階段。最後選出包含海洋(波浪)、易懂性(在海底用電鑽挖掘)、信賴感、一流企業感、高格調感的左方提案,以及包含地球(全球化)、易懂性(挖掘地球)、信賴感(感覺莊重又有格調的文字)、規模感、動態感的右方提案。

↓

考量兩個方案應用於各類用途上的情形

分別將兩個方案做出一些變化版本,再進行更深入的討論。試著把這些商標放到名片或信封等周邊物品上,測試視覺上的效果。

↓

定案

經過應用層面的測試之後,決定最後要採用的商標。並且以這個商標為基礎,進行各種應用、CI相關說明書的製作。

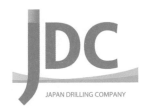

● ———— 來看看各種標準字商標的設計吧

我們從已知設計者的知名標準字商標挑出幾個，並依照企業（或機構）、設計師名稱的順序排列如下。把這些商標排在一起後，似乎能看出一些傾向？

註：此專欄原出於 2013 年初，故文中舉 2012 年為例。

我們在瀏覽收錄了約 250 個有名的日本企業及設施商標的書籍《日本的商標》（日本のロゴ）之後，發現書內所刊載的商標中，有 14 個屬於象徵符號類型，80 個屬於標準字類型，另外還有 155 個是兩種類型併用的商標。從這個結果看來，比起單純使用標準字，把象徵符號和標準字併用的企業機構似乎更多。不過，資訊相關產業及業務多元化

» 知名企業的標準字商標

三得利（公司內部設計）

羅多倫咖啡（中西元男事務所 PAOS）

日本航空（公司內部設計）

森澤（龜倉雄策）

ginza graphic gallery（田中一光）

大日本印刷
（原案：田中一光／目前的設計：木下勝弘）

理光（Landor Associates）

日本郵政（Landor Associates）

明治（Landor Associates）

索尼（公司內部設計）

電通（公司內部設計）

卡樂比（松永真）

的企業，似乎較傾向使用不被特定標誌所束縛的標準字商標。

近年來資訊化不斷加速。對於存在感與日俱增的通訊、科技相關產業來說，除了捨棄標準字而使用標誌作為商標的 Apple 和 Twitter 公司以外，目前還是以標準字商標為主流。且整體來說，小寫字母的使用率似乎有逐漸上升的趨勢。有人說是因為小寫字母比大寫字母更能給人柔和的印象。也有人說是因為網址的表示方式是小寫的緣故。總之，小寫增加的原因眾說紛紜。由於這些都是變化相當快速的產業，因此也可以說，這些產業的商標必須隨著時代變遷而轉變。

另外，在 2012 年變更為標準字商標的，除了下方介紹的幾個企業之外，還有改裝後重新開幕的東京都美術館、組織型態改變的 Recruit Holdings Co.,Ltd.、納入三井住友銀行組織下的 PROMISE 等等。至於國外方面，ebay 及 USA TODAY 將商標做了改變，iPhone 則是在進化到 iPhone5 之後，將商標字體改得更細。另外，本來已經公布新商標，最後卻又改回原本商標的 GAP，也讓人印象深刻。

不管是好是壞，商標能夠造成這麼多的話題，可見社會上對於商標的關注度是越來越高了。

» 通訊及科技相關企業的商標

docomo（不對外公布）

au（不對外公布）

SoftBank
（提案：佐佐木宏／設計：大貫卓也）

mixi（公司內部設計）

微軟（不明）

Google

Google
（數個團隊合力完成）

» 2012 年改變的商標

FANCL

FANCL

芳珂
（企業及美容事業所使用的標誌變更為吉岡德仁所設計的商標）

NTT DATA
（新舊兩款均由細川デザイン事務所設計）

微軟（舊：Scott Baker／新：不明）

Chinese Logotypes

●───── 中文標準字的設計要領

⊙ 許瀚文　　Text by Julius Hsu

標誌 (logo)，是指用來讓人留下印象的記號。它可以是圖像，也可以是字型，前者在平面設計中一直占有崇高的地位，像保羅‧蘭德 (Paul Rand) 便是其中一位以標誌設計而著名的平面設計大師；而後者則在近年於品牌策略、品牌設計當中占有越來越重要的位置，因為自從數位字型科技誕生以後，無論平面設計師還是字體設計師，有了電腦的幫助，可以更有效率地製作不同的樣式和版本讓客戶細心挑選；而且，文字既是圖像，又是意義的載體，既可以傳達像標誌的有趣圖像，也可以向目標受眾傳達準確的意義，這正符合品牌策略設計所重視的品牌溝通，對於銀行、金融、保險等講究可靠感的企業便特別重要，所以標準字 (logotype) 的重要性也一天比一天提高。我作為字體設計師，也替世界有名的企業操刀處理過標準字，想借此分享一下自己過去的設計經驗。

⭕ Logo? Logotypes?

標誌 (logo) 原稱 logotype，是希臘語圖像記號的意思，後來在近代標誌設計於消費世界流行後，逐漸簡化而變成 logo。然而標準字則多以「logo」加上「type」(英語「字體」的意思) 表達標準字的意思。所以在文章開頭想先跟大家說明，以下說的「logotype」指的是近代習慣使用的「標準字」之意。

λόγος

logo 是希臘語 logos 的變化

⭕ 標誌的作用？

標誌是圖像，因為留有讓人自由想像的空間，所以更容易獲得受眾的喜愛。然而那一份自由成不成功，則很大一部分取決於設計師的設計能力、受眾的審美觀和文化背景，在某些地方很成功，不代表在另外一些地方也會成功。如果你愛喝咖啡的話，你絕不會對星巴克的標誌感到陌生；然而如果要在跟西方美學偏離的地方讓潛在客戶認識星巴克，這或許不是容易的事情，像星巴克的人魚，在不同地方會有不同的形象與意義，這讓品牌溝通造成一定的困擾。

⭕ 標準字的作用？

標準字是文字，文字既是圖像，也帶有特定的意義，像星巴克或是 Starbucks 便有特定的意義存在，不會讓受眾想歪 (要刻意想歪的真的阻止不了)；而且字體作為視覺元素，設計本身可以根據企業不同的品牌形象要求而作出變更。像星巴克的歐文標題用上著名的 Gotham 字型，Gotham 是 Hoefler & Co. 的著名產品，圓潤、有趣卻仍然中性，不會過分認真卻也有踏實一面，符合星巴克的風格，能有效地讓人記住。標題字型的重要程度在近年的品牌策略、溝通和設計趨勢上特別明顯。

───── 華文地區的標準字工作

所以，設計標準字的工作內容會有哪些面向？在華文地區，標準字還沒有受到像在歐洲一樣的熱烈關注，然而以我對品牌的觀察，覺得一般可以分為「改進現有標誌」跟「中歐文搭配」兩種。

一. 標準字設計 ——— 改進現有標誌

改進標準字提案時的注意事項。要改進一個現有的
標準字,在現實中必須注意以下各項步驟:

1 和客戶溝通品牌
正在面對的課題

客戶需要修改目前的標準字,通常是因為品牌的策略、方向、目標受眾等需要改變,才需要動到標誌的設計。就好像一個人的內在發生改變,才想到要換個髮型、改變穿着,換個耳目一新的造型。這時候設計師要跟客戶約個時間,了解一下客戶公司最新的內部改動,讓你手上把握更多資訊,更容易替客戶想出雙方都滿意的方案,也讓設計案在獲得採用後,能夠配合品牌策略長時間使用,這是設計師做標誌設計時應有的修養和信念。

2 和客戶一起找出
核心的設計課題

在跟客戶溝通當中,必然會慢慢得知要改變標誌的原因。可能是 CEO 換了,公司的經營策略有改變;或是市場在改變,客戶需要變陣應對;也有可能公司需要年輕化,從固有的市場擴張或改變至其他的客戶年齡層,所以要改變「tone 調」以迎合新的客戶受眾。範圍收窄了,目標明確了,便更容易抓到新標誌的視覺語言方向。

3 目標受眾的
年齡層

或許我們不願意承認,可是社會裡的確存在對視覺語言有着不同喜好的人,我們作為設計師每天都要面對——中年人渴望財務自由、看見世界;退休長者渴望安穩的晚年生活;年輕人渴望衝破社會束縛、追求自我定義和酷炫感,這些不同的意識形態會影響到不同的顏色、字型喜好;又不同的年齡接受資訊的方式、管道不同,喜愛的視覺文化便有族群之分,設計師必須在跟客戶溝通好目標年齡層和品牌、產品內容後進行統整,去找出「符合」需要的視覺語言——然而何謂「符合」,則是設計師大加發揮創意和美感的時候了。

4 字型的造型參考

人類使用的文字造型就像筷子的形態一樣,並非一天造成的,而是經過不同的人、不同的時代背景、文化洗滌和蒸餾所產生出的造型,在我來說那是終極、超越個人和時空的設計,令我望而生畏。也因為造型是累積的,所以設計標準字不一定要追求完全創新。所謂的「新」,更多是因為自身界限和手藝幼嫩而誤以為「新」,誤墮進「新」的迷思,而最終只是給受眾「做不好」的感覺而已。所以在這裡鼓勵大家也不妨向時間的長河虛心請教,設計標準字前先參考既有的字型,再為設計案作出適當的調整,至少那就不會是不好的設計,而是有憑有據、為客戶特別調整的設計。

5 實測

字體大師一般可以憑超敏銳的眼力和豐富經驗,看出字型的問題在哪裡後進行修改,像小林章先生透露過阿德里安·弗魯提格(Adrian Frutiger) 先生可以用肉眼看出 1 像素的錯誤,令人嘆為觀止。然而在成為大師前,設計標準字時,最好依標準字的實際大小在螢幕和印刷上測試實際效果,以保證字重、粗細對比、間距、細節也跟想像中的效果貼近。畢竟實際使用效果才是字型最大的價值。

6 為客戶進行
詳細解說

平面設計是專業,字體設計是專業中的專業,對細節的調整處理很抽象,所以必定跟一般和設計無關的客戶有一段很遠的距離,而必須多花時間解釋。就我的觀察,平面設計師一般都對「客戶不能理解為他設計的標準字」而感到懊惱、失望、痛心 (下刪一萬種負面情緒),然而這更多是因為客戶真心不理解字型設計的操作、考慮、解決痛點的方向和設計的原因。所以在這裡除了想跟大家強調和客戶溝通的重要性外,更重要的是在每個設計決定上加入詳細、真實而用心的註解(也就是說設計的時候必須用心喔)讓客戶從心去了解,除了能讓溝通更徹底,那一份熱情也可以讓客戶更容易了解設計師為他的標誌所下的用心和苦心。

7 為標準字的使用
方法客製規範

好的字型設計也必定還是有長處和弱點,某些特定情況下能有最好的表現,解決特定的閱讀和視覺溝通課題,某些場合下卻也會失色。所以設計標準字時必須為客戶提供指引,引導他在適當場合用上適當的字型和大小。像為標題設計的超高粗細對比襯線字型,便必須引導客戶在字型較大的場合下使用;像內文專用、10-14pt 大小的標題設計便必須跟隨規範,以免在字型過大的時候間距看起來太寬鬆,或是太小的時候看起來模糊,有礙美觀。

實際案例改進解說：「台灣啤酒」現有標誌

台灣啤酒的標準字歷史悠久、風格特別，是經過不同時代的美感前後多次修改而進化到今天，然而也因為改動次數過多，像某些很值得欣賞和保留的美感消失了，所以台啤的標準字會是一個很好的範例。雖然台灣啤酒目前沒有修改標準字的需要（沒有找我就當成沒有吧〔笑〕），但在這裡我還是從個人的觀點試著調整，並作為案例進行說明。

想像中的設計課題

台啤原有的標準字深入民心，已經成為台灣民眾喜愛的形象之一；然而隨著台啤的產品越來越多，標誌應用在不同的大小層面，數位化的過程中台啤字型失去了昔日擁有的重要美感和特質。因此，我除了希望帶回這些素質、重現原有的美感外，也想讓標誌在不同應用範疇上都能漂亮、美觀而清晰，這將是我對現有標準字進行修改的方向。

現有設計的素質審核標準

如第一期文章所說，中文字體的審美規範可以從 1) 架構、2) 粗細（字重、對比）統一、3) 筆畫設計進行分析，從而找出大致的修改方向。

台啤現有標準字目前的字體問題

1) 由於字形曾在照相排字年代經過一次思慮不周的壓縮，字形架構因而變得鬆散。像「台」字看起來過於寬闊，「灣」字則因為部首和右半部之間的空間太大，視覺上不論是單看或是和其他字形相比都顯得鬆散，「啤」、「酒」在結體上也有出現類似問題。「啤」的重心則往後偏，所以在結構上需要統整視覺重心和結構，讓整套字型看起來更扎實穩固。

2) 整體標準字的粗細需要重新統一。「台」字因為筆畫較少的關係有必要看起來較粗，但是現在粗得過量了；「灣」字因為筆畫比較多的關係也有必要比較細，但是「弓」字因為任意壓縮過卻沒有調整粗細，所以在整個字當中顯得特別細，有必要調整；「灣」和「酒」的水字部首點畫太細，造成過大的粗細對比，視覺上顯得虛弱，也有必要調整成視覺上比較合適的粗細。

3) 筆畫設計上，可以看到前人有做過筆畫修正，可是像「灣」字的鉤畫太誇張，三點水也可以加上微微的彈性，讓視覺上更舒服。

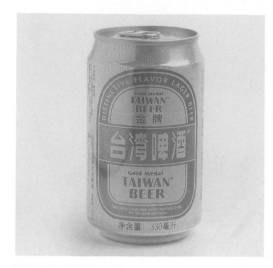

現行台灣啤酒金牌系列啤酒罐包裝

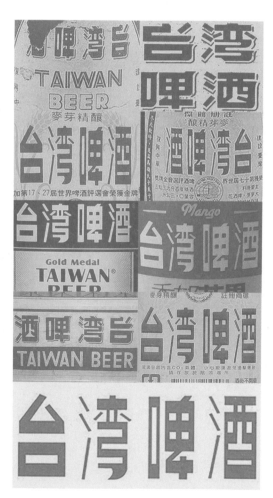

台灣啤酒的各式標準字演進

台灣啤酒®

修改後的版本

調整步驟說明：

1. 架構：視界擴張去中心化

總體來說，台啤標誌是標準字的格局，把字的架構均衡化、去中心化，讓設計師更好發揮而不用理會中宮緊鬆的構思。

2. 視覺重心

然而為了達到標準字的最優化品質，還是可以在視覺重心上作出一些調適，特別是這四個字排列基本不會變更時，視覺重心的環扣可以更絕對一點。

3. 最大難題：粗細處理

然而台啤標誌最大難題卻是在粗細處理之上。原設計的粗細控制「自由奔放」，除了做了照排字、電腦的壓縮字形外，其他部分粗細也相當自由，沒有系統可言。所以必須觀察舊有設計、原設計的粗細喜好，重現設計的精神。所以，我大概把標誌上的細筆統一好視覺上的粗細（不會依數字決定，而是依視覺判斷粗細是否合理），方便之後的微調工作。

4. 節奏韻律

然後要調整字形的節奏韻律。一般的標準字，設計會偏向把所有頂部跟底部的筆畫對齊。然而字體設計師則會看字體的節奏韻律、筆畫舒展和結構的符合，畢竟中文是沒有基線（baseline）的。像圖中「灣」的鈎刻意將它沉下，做出「視覺過衝」（overshooting）的效果；「啤」字的口字部首需要提高一點點，讓它看起來不要沉下去，「台」字的口字也是同一道理。

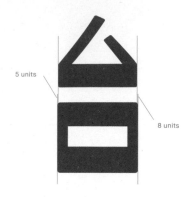

台：整套「台灣啤酒」標準字中有個有趣的特色：「頭小身大」，然而原設計中「台」字太大太闊，看起來有違和感，所以我把「台」字整體設計得比較瘦小，然後讓下方的「口」延伸得比較寬闊，基於左收右放的蓋念，大概是左邊 5 units，右邊則是 8 units。

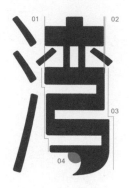

灣：修正工作相對比較多。原設計的輪廓有誤，看起來總不像「灣」字，空間也處理得不好。01 是先把左邊對齊，重現原有的平面風設計概念；02 將圖中標示處內縮 5 units，讓「灣」字看起來頭比較小；03 是輪廓調整；最後 04 是因為在看過往的版本時，發現這部分設計師會特別強調圓潤的鉤，所以在此也做了重點處理。

啤：「啤」字是修正當中犧牲比較大的部分。原有「啤」字頭很大，跟其他三個字不同，看起來太過違和，也不好讀，所以決定修整。豎筆粗細的不平均是設計原有的特色，但我認為不應該像現在這麼誇張（看來是照排調整的影響），所以還是統一修窄 5 units。

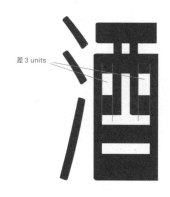

酒：「酒」字問題不多，除了本身四四方方需要做寬一點讓它橫排更好看外，我特別把右邊的內白做大 3 units，讓橫排閱讀的時候更舒服自然。

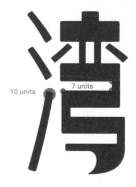

小圓角是我加上去的。因為覺得加了小圓角後，整體感覺多了幾分柔潤，不會像原本那麼有攻擊性。然而內白的部分還是會用方形處理，讓它看起來更扎實俐落。滿喜歡這兩種線條張力的互動。

經過整體修改後，現在台啤的標準字看起來感覺更統一穩定、更齊整有力，帶來的視覺衝擊力也更強，容易讓人留下深刻印象；而且把粗細對比變小後，無論在大字還是小字場合，看起來都更清晰，內白調整過後也更容易讓人從遠處就能一眼看出字體。

二. 標準字設計 ——— 中歐文搭配設計

字體設計文化在歐美早已根深柢固，隨著華文地區日漸國際化，外商要打進中文市場，也必定會考慮訂一個中文名字，而且是跟原有的英文名字形上搭配的，這是對在地市場和文化的一種尊重。所以中歐文字型搭配，便變成了一項重要的學問：到底設計的方向怎樣才算對？下面以我個人在 2012 年為美國《紐約時報》(The New York Times) 中文版設計的標準字作範例，試著為大家說明。

實際案例解說：

歐文標誌的歷史意義 ———
創立於 1851 年的《紐約時報》，是美國本土和全球最可靠、也最具公信力和影響力的傳媒之一。伴隨著這一份肯定的，是一百六十年沒變更的報章招牌（中間由字體設計大師馬修‧卡特〔Matthew Carter〕修整過，但整體變動不大）。所以這對於《紐約時報》來說是神聖的，因此中文標誌必須要將歐文原有的 Blackletter 款式、尖銳、幾何的美學特徵重現。

中文文化的尊重 ———
一份英美報章要推出中文版、設計新的標準字，便要有入境隨俗的覺悟。《紐約時報》作為代表著資訊與文化的媒體，對字體的考究也必須要深入。在中文的字型歷史上，並沒有太多筆畫粗細有強烈對比的樣式可以參考。從字體、樣式和年代來看，跟 Blackletter 最接近的只有宋體字，所以新的標誌設計就從宋體出發進行修改。

字體的結構 ———
由於標誌會以完整中文呈現，所以架構上也以華人的視覺舒適為先，而不跟隨原版 Blackletter 狹長的比例。架構上，正體中文以比較緊湊的傳統美學架構處理，簡體則遷就內白較多的特色，採取相對寬鬆的架構，讓兩者視覺上和歐文標誌搭配也同樣舒適。

粗細：中歐文雙語設計的考慮 ———
中歐文雙語設計其實並沒有絕對法則，然而在專業層面上，如果我們喜歡中歐文搭配在視覺上的感覺接近的話，因為兩種語言的整體密度 (density) 不同，因而需要遷就。在漢字的世界裡，本來就有「筆畫數目越少，整體密度應該要較高」的規範——漢字從一字一畫到六十多畫都有，如此規範可說是合理的。而因為歐文字的字腔 (counter) 大，內白多，看起來密度低也比較寬鬆，視覺上，特別是小字的時候整體顏色會比漢字要淺。所以搭配的漢字需要以比歐文標誌輕一點為原則。

筆畫設計 ———
筆畫設計則需要多一點字體設計上的處理。由於 Blackletter 和宋體強調的書寫方法不同，所以像豎畫的起筆，只能依靠想像來處理了。例如「Blackletter 是這樣開端，同一種概念上宋體的豎筆可以怎樣開展？」然後橫筆的細度也可以根據歐文標準字的對比去處理，讓兩者看起來統一，尖銳的細部也在橫畫收筆的小三角重新呈現。這些細節的處理也很考驗字體設計師對字形的認識。

圖 1

英文原版

The New York Times

正體中文版本

紐約時報中文網 國際縱覽

簡體中文版本

纽约时报中文网 国际纵览

圖 1 > 英文標誌、正體中文和簡體中文標誌三者並列的效果，即使語言完全不同，只要密度、粗細、風格互相搭配，就可以基於原有中文語言文化，做出平衡三方重要性的設計。

The New York Times 紐約時報中文網 國際縱覽　　圖2

The New York Times 纽约时报中文网 国际纵览

圖2 > 英文標誌在前、中文標誌在後是另一個客戶要求的基本設定，在這部分必須要考慮中文放在前、後視覺上密度的不同，並綜合正體和簡體的整體粗細後找一個平衡。

紐約時報中文網 國際縱覽　　圖3

纽约时报中文网 国际纵览

圖3 > 中文標誌獨立運作的狀態。即使中文和歐文的 Blackletter 風格完全不一樣，在中文的使用環境中也必須要呈現歐文標誌原有的風格，像尖銳的小角和筆畫，以及平衡的內白和架構；而正體中文的架構緊密，簡體中文架構寬鬆，因此若有簡體中文字出現，要以不同技法處理，必要注意每個字的內白平衡。而簡體字由於架構較寬鬆、內白較多，視覺上一般也比正體中文要稍大，設計時需要注意。

圖4

半形寬度

紐約時報中文網 國際縱覽

The New York Times

1x 　紐約時報中文網 國際縱覽

3x **The New York Times**

歐文標誌的 60% 長度

圖4 > 中文標誌基本用在網頁上，所以也必須想好以歐文標誌為先的搭配狀態。以 X 作為測距單位，以歐文字的大小為中文字的三倍為原則，便可以構成歐文標誌為主、中文標誌為次的視覺語言。

四分之一漢字寬度

圖5

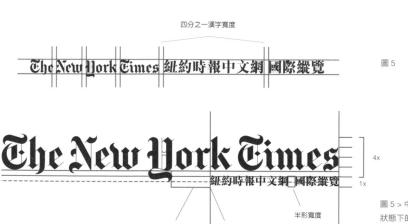

4x

1x

呼吸空間　　和 K 對齊　　半形寬度

圖5 > 中文的部分也要替客戶考慮其他搭配狀態下的整合要求，讓未來有機會接手的設計師可以完全理解後繼工作要如何開始。

圖6

紐約時報中文網　國際縱覽
The New York Times

The New York Times
紐約時報中文網　國際縱覽

圖 6 > 中文標誌做好後，一般會嘗試放在英文標誌的上面跟下面來測試粗細對比。不同語言的文字放在不同的位置，會產生不同的視覺錯覺，像把中文放在英文標誌前面跟後面會有所不同，放在上放在下也有不同。所以設計師必須照顧到每一種擺放的位置，微調粗細，讓標誌可以適應大部分的可能用途。

圖7

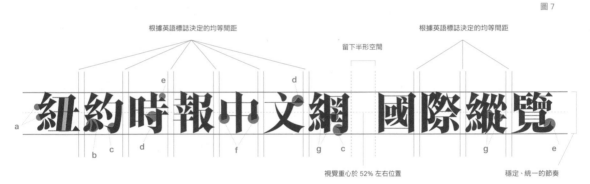

根據英語標誌決定的均等間距　　　　　　　　根據英語標誌決定的均等間距

留下半形空間

視覺重心於 52% 左右位置　　　　穩定、統一的節奏

圖 7 > 設計細節考慮

a）從英語標誌借用過來的設計特徵。
b）中文重視點畫的靈氣與動感，所以點畫加強了動態的處理。
c）橫折鉤的鉤寫下來必須有力、雷霆萬鈞之勢，所以加強了動態和鉤畫的速度感。
d）極端的橫直粗細對比處理，也是為了呼應英語標誌而設計。
e）尖銳的收筆三角重構英語標誌的銳利感。
f）呼應英語標誌細節的處理。
g）呼應英語標誌流暢的弧線筆畫而設計的豎彎鉤。

⊙ 許瀚文

1984 年香港生。香港字型設計師 (Typeface Designer)、文字設計師 (Typographer)，畢業於香港理大設計視覺傳達科。五年大學期間專攻字體、文字設計和排版，畢業後跟隨信黑體字體總監柯熾堅先生當字體學徒，三年後獨立，先後替《紐約時報》中文版、《彭博商業周刊》等國際企業當字體顧問。2012 年中加盟英國字體公司 Dalton Maag 成為駐台港設計師，先後替 HP、Intel 設計企業字型。2014 年成立瀚文堂，並在 2015 年初加盟全球最大字型公司 Monotype，擔任高級字體設計師。且於同年奪得 Antalis 亞洲「10-20-30」設計新秀大獎。

● ──────── 日文標準字的設計要領

⊙ 成澤正信

標準字與字體設計師。代表作為麒麟啤酒公司名稱的標準字，與「一番搾り」、「麒麟淡麗」啤酒商品名的標準字等等。著有《Mac で文字デザイン》（用 Mac 設計文字）一書。

標準字的設計依照每個客戶所需要的條件不同，每款設計幾乎都是量身打造，因此將製作方法與流程做系統化的整理與呈現會有一定的難度。此專欄嘗試以 Q&A 的方式，整理許多在製作 logo 時能派上用場的訣竅以及絕對要注意的重點。

解說・文／成澤正信 Text by Masanobu Marusawa
翻譯／曾國榕 Translated by GoRong Tseng

一. 標準字跟字型有什麼不同？

設計標準字或是字型其實都是在做字體設計。但如果是考慮製作字型，必須先設想好目的、用途與使用者等等，接著才開始動手設計文字。拿業界規定字型內含字數的標準來說，Adobe-Japan1-0 標準有 8,223 字，而 Adobe-Japan1-5 標準竟多達 20,316 字，可以想像就算是製作一套內含最少文字數的字型，仍需耗上數個月甚至數年的光陰。就算是製作只有假名的字型，雖然付出的時間不會那麼多，但也是非常辛苦的，所以說為了不讓努力白白浪費，必須先好好深思熟慮一番，再決定該製作怎樣風格與主題的字型。

日文字體原則上是在正方形的框框內做設計，也因為這樣排版時無論直排或橫排兩種排法都可以。開始嘗試設計文字時，要先想像著這套字體排版後的樣子：感覺看看這字體可以用來排內文嗎？還是適合用在標題的呢？依照不同的意圖，再完成文字框（假想字身）裡文字的大小（字面）與文字的粗細（字重）設

● 日文字體設計的文字框

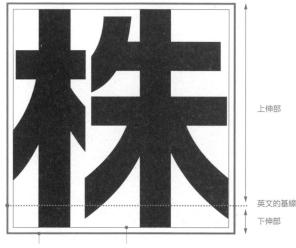

上伸部
英文的基線
下伸部
假想字身
字面（漢字大約是 95%）

定（參見上圖）。點、鉤、停筆處等等的形狀設計稱作文字的「筆畫元件」，筆畫元件一旦設計好後，要套用到字型中所有字的設計上。還有，若是設計字型，由於無法確定每個文字的前後將來會搭配哪些文字做排列組合，所以可依照直排與橫排時文字框的中心為基準點，再憑藉視覺上的感受來調整所有文字的大小。現在的字型不像以往只有用於印刷的需求，也可能會用於電腦或是電子器材等螢幕顯示上，所以也必須考量到不同媒體下的呈現效果。

標準字設計的場合，一般是接到客戶方的委託而開始進行製作，所以跟字型製作不同，通常一開始就有指定是要做哪些字的設計。委託的類型大致上以企業集團（公司名、組織名）、品牌（商品、服務）為主，負責設計 CI、VI 中的標準字部分。大多數的情況是，客戶方已經將自己的公司理念、品牌走向與名稱都確定好之後，設計師才開始參與，並與客戶的來往交涉中得知上述內容與要求，加以理解後再用標準字設計將其詮釋並傳達出來。所以說不光是設計，CI、VI、經營管理等等的相關知識也是設計師所必須具備的。

二. 製作標準字時必須要留意的點是？

首先，先列關鍵詞（keywords）再說。把和客戶交涉討論的內容與要求中，重要的詞語整理成關鍵詞。就算是很抽象的形容詞也沒有關係。接著，該如何將抽象的形容轉為視覺造型上的表現，就要藉由這些關鍵詞來幫助思考。關鍵詞也可以在團隊合作時，讓彼此之間的想法交流更順暢，也較好讓上司理解。最後，這些關鍵詞也可以原封不動地放入對客戶的簡報中，發揮有效的溝通與回饋。

在無數次的交涉中，試著找出自己與客戶之間共同認可的關鍵詞吧。這些關鍵詞將成為標準字的設計過程中不可或缺的方針。在這裡推薦一個方法，試著將最重要的兩個關鍵詞列出，做成印象座標圖（下圖），以此來檢視目前自己設計的標準字的風格定位。把其他競爭公司的標準字也放入座標圖比較後，對於設計的方向性與定位來說都會更加地明確。累積了一定經驗後，有時也許會察覺客戶所說的與他真正想要的東西似乎不一樣。這時

候，就多補充一些自己的個人意見給他做參考吧。此外，根據情況的不同，有些案子也許不需要自己特別去設計標準字，不妨也考慮使用自己所擁有的電腦字型就好，但要確實地調整字與字之間的恰當字距（spacing），這樣的方案搞不好更容易被採納呢。不論是哪種情況，請記住還是要能用詞語清楚解釋並說明自己的理由。若光是聽從別人所說的內容就完全照著做，不但會覺得很無趣，長久下來也會對工作感到倦怠吧。

標準字的形象，可大略分為正統類與花俏類兩種。設計將會長久使用的公司標準字或品牌標準字時，須留意不要去跟隨潮流，而是力求簡潔與正統的設計。設計正統類標準字跟設計一整套字型的概念很像，基本上都是以正方形作為框架。設計花俏類標準字時雖然也差不多如此，但由於只要考慮到畫面上會排列出的字就好，所以在骨架與筆畫元件的安排與設計上，自由度都增

加許多。可以故意破壞文字的筆畫平衡感，或讓文字排列不對齊等等。不過，若設計的字體將會作為企業的識別字體，也就是說有計畫開發一系列的商品，那就必須考量到之後還要製作更多商品名的文字，且文字彼此間要能和諧地排列組合，所以設計時要以類似設計一整套字型的態度去規畫與執行。

印於海報、商品包裝或者產品上時，別忘記要檢視標準字在整體視覺上的平衡感。顯眼並不代表一定是好，其實越是一流的設計通常會選擇較為低調的表現。

標準字設計時必須注意的事項雖然不少，但必須時時放在心上的有以下六點：

① 遵循關鍵詞進行設計（先列出語詞，確認設計是否能以詞語說明清楚且反映內容）
② 要有個性但不要顯得奇怪
③ 能讓人輕鬆讀懂
④ 是要低調一點？還是彰顯一點作為主角？（考慮與商標 logo 的搭配性、整體的主張性、抑揚頓挫）
⑤ 保持設計上的簡潔與穩重（別施加多餘的特效）
⑥ 講究細節工巧之美（平衡感及緊張感）

● 印象座標圖

將最重要的兩個關鍵詞製成雙軸的座標圖。關鍵詞如「信賴‧安心‧確實‧平穩‧親切宜人‧大方‧溫暖‧可口‧有趣‧輕快‧纖細‧富有力量‧現代感‧日本風‧單純‧動感」等等，有些詞的確滿難直接聯想到適合的樣貌。把客戶希望的關鍵詞放於軸的右側與上方，然後在軸的另一邊放上相反意思的詞語。接著只要將電腦中的基本字體放於座標圖中，就能夠逐漸抓到客戶方所希望的標準字傾向於哪種樣貌。在這張圖中所示範的，是試著取「可信賴」、「現代感」兩個關鍵詞，並將毛筆類、明體、黑體、花俏類的字體放於印象座標圖中的樣子。

三．嚴肅、輕鬆……，想依據不同形象改變標準字的氣氛時該怎麼做才好呢？

這裡以「グラフィ株式会社」的公司名稱作為範例，嘗試許多不同形象的標準字設計。

形象 1：創業已有百年歷史的老字號企業
關鍵詞／傳統‧確實
形象 2：銀行或製藥公司
關鍵詞／信賴‧安定
形象 3：IT 企業
關鍵詞／先進‧個人電腦‧資訊‧精密
形象 4：金飾珠寶或高級公寓
關鍵詞／高級‧華麗
形象 5：時尚服飾業
關鍵詞／流行‧時髦‧獨特
形象 6：速食店
關鍵詞／平易近人‧可口‧家庭
形象 7：遊戲或娛樂企業
關鍵詞／休閒‧有趣

針對這些不同形象，腦中開始設想並列出關鍵詞。接著以鉛筆素描展開設計。初學者常會直接跳過鉛筆打草稿的步驟而直接進入到電腦操作，這是不正確的觀念，而且只會造成時間上無謂的浪費而已。不如把這些浪費掉的時間，拿來好好地用鉛筆草稿的方式展開發想才是。況且經由手在紙上畫出的鉛筆素描，會帶有較自然的曲線與文字大小，這是由於手繪的過程中可以眼手並用，較易做出靈活的文字結構調整，手繪出的每個字排列組合後效果較為自然，若是直接進入電腦做字的話，線條與造型容易過於幾何，也容易忽略掉相當重要的視覺錯

視調整（請參考《字誌 01》p.44）。此外，要描繪出看似簡單且自然的曲線，以鉛筆手繪之後進行掃描，最後再以此描繪外框，也會大大地節省時間。電腦的優點在於能迅速且準確地上色、儲存不同版本，還有測試不同的組合搭配時是非常有效且便利的工具。

────────────

─── 以骨架構築創意

先將關鍵詞記在腦中，然後用手繪單純線條的方式架構出文字骨架，嘗試呈現符合關鍵詞的形象。若一時之間腦海中無法浮現適合主題的文字骨架時，不妨就絞盡腦汁，一股腦地不停動筆，盡可能挑戰畫出越多不同版本越好（下圖）。可以嘗試不同的骨架設計，像是改變字腔的造型或大小、較為柔軟的骨架、較為圓潤的骨架、較為方硬的骨架，或改變文字的重心或平衡等等。然後在眾多版本中找出跟腦海中形象較相像的設計，在它周圍再延伸畫出更多的骨架草稿，如此慢慢地越來越接近理想的形象。最後才在眾多骨架草圖中選出「這好像不錯喔，感覺可以用」的設計，試著幫它添上「肉」，也就是各種筆畫元件的造型設計。如果打從一開始繪製骨架時就同時煩惱筆畫造型的話，往往會太過執著於筆畫元件的細節處理上，導致卡在一個點子上無法進展的窘境，花了許多

時間卻只完成少少的設計草圖。其實光以骨架就能構築非常多的形象與不同的表現。以打好的骨架為基礎，再由骨生肉，如此流程能更有效地設計出符合關鍵詞形象的筆畫造型。偶爾也有先設計好所有筆畫元件再組合出文字的案例，但就算是這種情況，是否具備好的骨架依舊是重點所在。

────────────

─── 思考筆畫元件的設計

筆畫元件設計可分為「毛筆書法類」、「明體類」、「黑體類」三個方向。毛筆書法類的標準字會帶有「傳統、日本風、古典風」等印象。此外若是想設計毛筆書法風格的標準字的話，與其在腦中思考「筆畫元件」會長怎樣，不如回歸到「書法」創作，在紙上實際用毛筆書寫文字，再到電腦將其原始風貌進行數位化，最後調整大小與搭配組合，這樣的方法較容易做出效果自然的書法標準字。
明體的筆畫元件設計是相當具有難度的。明體的漢字追求「嚴格」，平假名則是「親切感」，片假名的形象又比平假名稍微硬一些。若以上的關鍵字有符合想要設計的標準字，就可以嘗試看看明體的筆畫造型設計。
黑體類的設計會稍稍帶有現代感。光以骨架的線條柔軟度不同，就可呈現出從硬到軟之間不同的變化。再依據粗細的不同表現出力道強弱的變化。嘗試不斷變化筆畫元件的設計，雖然能累積許多不同的造型靈感與點子，但要記得從眾多的點子中謹慎選擇出合適的造型，具備好的決策眼光再繼續發展下去，直到確認完稿。若不加以限制發想的話，最終會造出一堆跟主題不相干的標準字，這點得要小心。

先從鉛筆草稿展開標準字的設計（由於這不是在工作檯上認真畫出的草稿，所以有點過於雜亂。
一開始僅用骨架〔單純線條〕盡可能想出越多種不同的樣式越好）。

形象 1：創業已有百年歷史的老字號企業

グラフィ株式会社

關鍵詞／傳統‧確實

雖然想要讓人感受到正統的歷史感，但用毛筆字標準字呈現又過於平庸不特別，太過古老。那依照隸書的骨架然後填上黑體的筆畫，嘗試看看舊（書法）與新（筆畫）的融合。會顯得太過老氣嗎？

グラフィ株式会社 先勾勒出骨架線條，接著調出線條的粗度。

グラフィ株式会社 將線條尖端做出了柔軟的細節，但是……。

形象 2：銀行或製藥公司

グラフィ株式会社

關鍵詞／信賴‧安定

經典的處理方式。若形象上更有侷限的話，設計上就保守地符合形象即可。造型上可在撇捺的曲線上做出改變。

グラフィ株式会社 粗細、字間及曲線彎度等，都相當費工。

グラフィ株式会社 跟上者比起來較安定。

形象 3：IT 企業

グラフィ株式会社

關鍵詞／先進‧個人電腦‧資訊‧精密

一開始只想到如同下方的數位感設計，但不 O K。是否有主機板上線路排列般的精巧感呢？

グラフィ株式会社 上圖為 45˚的斜線，左圖堅持用水平垂直線。

グラフィ株式会社 這個設計已是上一個世代的數位風格。

形象 4：金飾珠寶或高級公寓

グラフィ株式会社

關鍵詞／高級‧華麗

營造高雅及高格調，選用介於明體與黑體之間如同 Optima 字體般的風格。把點特意設計成鑽石般的菱形是一個亮點。

グラフィ株式会社 以長體呈現優雅感，有點普通。

グラフィ株式会社 可能適合金飾珠寶，卻好像不適合房地產？

形象 5：時尚服飾業

グラフィ株式会社

關鍵詞／流行‧時髦‧獨特

流行一詞包括了非常非常多風貌……舉例來說像是 UNIQ＿ 風格……是營造出現代且幾何的時髦感。

グラフィ株式会社 「株」字顯得厚重了些。

グラフィ株式会社 「株」字顯得厚重了些。

形象 6：速食店

グラフィ株式会社

關鍵詞／平易近人‧可口‧家庭

果然還是不自覺地想選擇圓體風格。株式会社四字好像過於柔軟。

グラフィ株式会社 線條加上起筆造型後，感覺過於厚重了。

 一開始就有想過的方案，雖文字的輪廓特效並不理想，卻發現在此反倒有呈現出好吃跟歡樂的感覺，搭配上色彩後更是加分。

形象 7：遊戲或娛樂企業

グラフィ株式会社

關鍵詞／休閒‧有趣

有稜有角的設計是表現玩家手中的遊戲手把或是戰士盔甲的形象。

グラフィ株式会社 雖不能直接當 IT 產業的標準字，但有點類似。

グラフィ株式会社 過於有稜有角的話恐怕會變很糟糕。適度就好。

四．如何讓文字看起來具有良好平衡感？

設計標準字與設計一套字型的概念一樣，基本上要好好地「排列整齊」。若是設計花俏風格的標準字，雖然可以嘗試故意破壞平衡造成「錯落不對齊」的表現手法。但是，要清楚自己到底是要故意呈現錯落的效果，還是由於沒調整好所以歪斜不齊，這兩者是大不相同的。所以說一開始還是要能把字調校得整齊才好。

1. 調整大小與重心

在相同大小的方格中，若將文字盡可能放大到最滿地書寫，會造成每個文字之間的大小看起來反倒不一致，而且重心也會搖擺不定。其實，筆畫少的文字應該要稍微縮小一點書寫，這樣文字大小的視覺感才會一致。標準字設計時，每個字的前後會和什麼字做搭配都已固定，所以無需考量到不同的文字搭配或直橫式皆可的排版需求。若設計橫式標準字，文字高度只要上下幾乎都對齊天地線，便可呈現出整齊且順暢的視覺感受。

2. 調整字腔的大小

文字線條圍出的區域稱作「字腔」。字腔越大的話文字的觀感也會變大變明亮。但若加大得太誇張會過於花俏。將字腔縮小的話文字看起來會變小，而且有種收緊的感覺。

3. 調整筆畫元件

初步擬定好筆畫元件的設計原則後，可試著先將所有筆畫都先湊齊，並且排列在一起看看。若撇畫和點畫想要呈現出自然合理的印象，可以好好參考明體的筆畫造型，觀察其抑揚頓挫的規則。若想呈現出力道與整齊排列的感受，參考黑體應該頗不錯的。想要做出斜體之類的變形時，先畫出正常時的樣貌，再做調整會比較有和諧感。

4. 調整濃度

若是線條細的標準字，就不需要在每個字的濃度調整上花太多工夫。但只要線條越粗，儘管筆畫的粗度一致，筆畫數不同的文字之間的濃度（文字的濃度，也稱灰度）就會顯得非常參差不齊。調整時要先決定一個作為粗度標準的文字，再將其他文字放在它旁邊慢慢調整粗細，直到看起來濃度是一致的。放於文字內部的點畫要微微縮小，放於外部的點畫則要微微放大讓它顯眼些，這些調整都是非常細微但必要的。

1. 調整大小與重心

若將文字放滿字面的話其實大小觀感會不一致，重心也會搖擺不定。

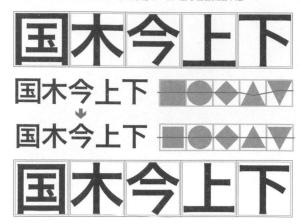

筆畫數較少的文字要寫得稍微小一點。
用於內文的字體為了達到舒適的閱讀性，假名會設計得較小一點。

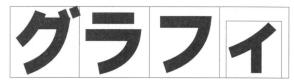

先進行如同設計字型時的大小調整。

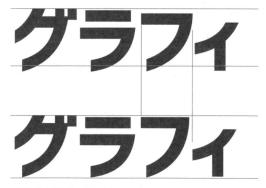

把筆畫的切角設計成水平與垂直，並調整恰當的文字間距。

這是標準字特有的天地線對齊方式。由於「フ」上下被拉寬以對齊天地線，字就變大了，所以把寬度調得較窄些，以符合其他字的視覺大小。

2. 調整字腔的大小

標準字設計時的字腔大小是要連同字與字的字間（距離與空白大小）也都一併考量進去作調整。以圖例來說，若「フ」依照相同角度設計的話，字腔會顯得太大，所以將左右寬度收窄一點，並往「ラ」靠近，調整出適當的字間距離與大小。

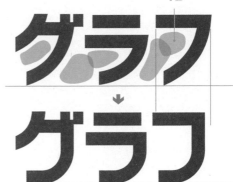

字腔

3. 調整筆畫元件

應以明體的筆畫元件，如抑揚頓挫與鉤畫、收筆、撇捺等等做為基礎。

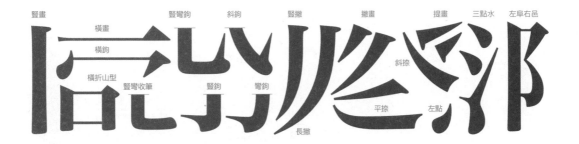

豎畫　橫畫　橫鉤　橫折山型　豎彎收筆　豎彎鉤　斜鉤　豎撇　豎鉤　彎鉤　撇畫　斜捺　提畫　平捺　左點　三點水　左阜右邑　長撇

—— 黑體的筆畫元件

豎畫　橫畫　橫鉤　豎彎收筆　豎彎鉤　斜鉤　豎撇　豎鉤　彎鉤　撇畫　斜捺　提畫　平捺　左點　三點水　左阜右邑　長撇

4. 調整濃度

以同樣的粗細書寫，筆畫較少的文字會看起來較細。「十」和「国」相比看起來較細，要稍微加粗以達到粗細均一的視覺感。假名比起漢字會需要加粗一點，也是因為同樣的道理。

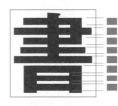

像是「書」等混雜著許多橫筆的字，若將所有橫畫都調成相同粗細其實是不對的，需將外側以及比較醒目的線稍微加粗調整，位於內側的線則需要調細一些。

撇捺之間或與直線的交集處會看起來過於濃重，得特別調細，而撇捺的末端可以稍稍加粗，調整出適恰的分量感。

5. 錯覺的調整

使用電腦進行繪圖時，能透過軟體操作輕鬆做出任意數值的均等分割、畫出一樣粗細的直線或橫線，還有精準的水平垂直線等等。但其實人眼所看到的大小感受會有不同，同樣粗細的線看起來也不一樣等等，這些都是視覺上會有的錯覺。以下介紹一些較為熟知的錯覺調整例子：

圖1 > 同樣粗度的直線與橫線，橫線看起來會比較粗。

圖2 > 同樣線條寬度的方形或圓形，尺寸小的圖形線條看起來會比尺寸大的粗。

圖3 > 若平均分配上下空間，上側的空間看起來會比較大。調高橫筆使上方空間縮小，文字平衡感會變好且具有安定感，品質跟著提高。若是調得更高，上下空間差異更明顯，就會變成較為花俏的設計。

圖4 > 若是左右空間，大小均等時左側會看起來比較大。但調整時比起圖3的上下空間調整要來得較為收斂，不必刻意做出明顯區別。

圖5 > 取正圓形的 1/4 圓弧與直線相接做出圓角，看起來卻不會是圓滑的。

圖6 > 雖然是四個角都垂直的長方形（豎筆），但是縮小後看起來下半部會有收細的感覺（所以有些字型筆畫會有的喇叭口造型，就是調整此錯覺的方法之一）。

圖1 > 設定雖為同樣粗度，橫線看起來卻較粗。所以比起直線，橫線要稍微調細。

圖2 > 就算是同樣粗細，圖形縮小後看起來會較粗，所以需要再加以調整。

圖3、4 > 儘管是平均分配空間，上側與左側的空間會看起來較大，所以要加以調整。

均等分配

調整過後

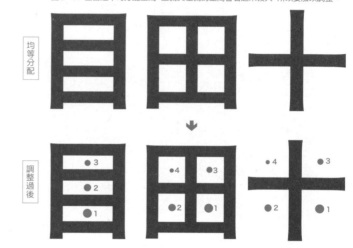

- 3
- 2
- 1

- 4
- 3
- 2
- 1

- 4
- 3
- 2
- 1

圖5 >

就算精準地畫出正確的 1/4 圓形並與直線相接組合出圓角，但看起來卻不是圓滑的。

調整到視覺上是圓滑的。

將錨點偏移，但仍保持原本圓弧的中點位置，再將控制桿些微伸長，即可調整到有圓滑的感受。

綠色是調整之後的線

圖6 > 長方形的直線下半部，看起來會有稍稍收細的感覺而有點不穩定。

將下底稍稍加寬呈現梯形，視覺上看起來會較有穩定的效果。傳統鉛活字等的設計上，會呈現出明顯的梯形設計。

五. 文字筆畫數相差極大的文字並排在一起時，該如何取得平衡感？

以日本來說，「片假名＋株式会社」就是筆畫數變化劇烈的常見例子，此外長音符號「一」也常出現。調整方法與概念跟設計字型一樣，筆畫數少的文字要調粗，文字大小也要稍稍縮小一點。若開頭與結尾都是筆畫數少的文字，整體視覺力道會過於薄弱，所以要比一般的調整再加粗，才能呈現整體感。

六. 瘦長與扁平的文字混雜在一起時，該如何取得平衡感？

日文標準字經常使用片假名。雖說排成單字就能根據前後文認出是哪些字，但為了更容易閱讀，「ソ／ン」、「シ／ツ」、「ワ／ク」等文字設計會特別強調彼此間的差異，避免太相似造成誤判。英文的「D」、「O」等字母，設計上也以能清楚判別為前提。不過也有例外，像是英文無襯線體（sans-serif）風格的大寫字母「I（i 大寫）」與小寫字母「l（L小寫）」，設計上就算以粗細作區分，從形狀本身還是很難分辨，得組成單字才好判讀。「平假名／片假名」的造型有瘦長也有扁平。扁平的像是「ヘ、エ、ユ、ニ、マ、ハ、ル、レ、い、つ、へ」等字，瘦長的像是「ト、リ、イ、ウ、キ、ミ、メ、ノ、く、り、う、し、ま、も、よ、ら、き、さ、ち」等，另外還有「一（長音符號）」與漢字的「一」等等。設計橫式標準字時，瘦長的文字容易搭配，直式則是扁平的文字排起來較為容易。對齊時不要以文字輪廓的邊界去做強制齊平，而是要根據視覺上的感受去調整不同的大小會顯得比較自然。若將所有文字都刻意放滿、貼齊框線的話，反倒會變成過於花俏的設計。

七. 漢字與假名混雜在一起時，該如何取得平衡感？

跟設計字型一樣，通常會以文字中心作為調整大小時的基準點，再依照文字個別的輪廓與框線進行調整與對齊。要注意對齊時，假名要調整得比漢字略小一些，減少其重量感。橫式標準字會以底線、直式會以中心線作為基準。

八. 同款標準字的直式與橫式設計，該如何取得平衡感？

標準字尺寸調整原則上是根據文字框線進行對齊，橫式的調整重點為文字的寬度，直式則是文字的上下高度。但要注意別調整到變形，和其他字相比過於扁平或瘦高。

五. 標準字的首尾文字若恰好都筆畫數很少時，筆畫要比平常調整得更粗，不然會有種無力感。

日文的長音符號「一」理所當然上下都很空，為了使整體凝聚感更佳會故意設計得短一些。

六. 日語的拗促音與長音等標音符號雖然幾乎沒什麼能調整的，還是對齊天地框線會較簡潔清爽。「ト、リ」造型瘦高，「フ、ニ、ル、一」則造型扁平。其中「フ、ニ」兩字在分量感上稍微了調整，特別往上下拉高到接近天地框線的位置。設計字數很多的標準字時，如果設計成正體（以正方形為框架的字），使用時字會變小，沒有足夠的分量感，所以可以考慮設計成長體（以直立的長方形為框架的字）。

ad. takami　ci. Tokyo Quartet

七. 橫式標準字中若有假名與漢字混雜時，則有兩種設計與編排的方式，一是保留假名各自原有的形狀，二是將文字全部貼齊天地的高低框線。保有假名原有的形狀設計出的標準字，會比貼齊天地框線更加有正統、傳統的印象。可依照不同案例選擇適合的方式。

保有假名原有的形狀設計出的標準字

ad. takami　ci. Tokyo Quartet

貼齊天地框線設計出的標準字

八. 左邊是將橫式標準字不做任何調整，直接排成直式的樣子。由於原本製作時只有考量橫排時該有的文字尺寸，所以雖然每個字分量上一致，但寬度參差不齊，必須決定出左右參考線以進行寬度調整。在這裡拿「株」字當作標準訂出寬度，成為唯一直橫式設計上都相同的字，其餘每個字都須加以調整。右邊是調整過後的樣子。「フ」、「式」兩字在橫排時為了避免看起來太大所以設計上變形了許多，修正的幅度因此最大。調整時首先將文字拉寬貼齊左右標準線，再縮減高度並調整曲線。

九. 同樣的標準字運用在不同大小尺寸時，必須注意的重點為何？

標準字以小尺寸用於螢幕顯示或印刷時，可能會發生文字糊掉或跑掉的狀況。為了避免這種情況，可以製作不同粗細的標準字以因應不同用途。在標準字的運用規範手冊上，應該要註明清楚「用於印刷時最小尺寸不得小於○○ mm」。推出前，也必須測試標準字在解析度不高的螢幕上的顯示效果。此外，若運用在大型看板，視覺效果或許會顯得薄弱，需要進行粗度上的特殊調整。所以說，若想設計一款從名片到看板，各種場合都容易使用的標準字，建議選擇中庸一點的粗細。

十. 圖騰與標準字兩者間的平衡該如何拿捏比較好呢？

以下列舉一些可能的組合例子供大家參考：
① 圖騰 + 標準字
② 只放標準字（若字數較少，會建議設計成文字標〔wordmark〕的樣式，使人一眼就能清楚知道名稱。若是純圖騰的商標，幾乎只有廣告曝光度高的大企業，才能讓這樣的商標眾所皆知。當然，若覺得只有企業所在地的人知道也無妨，那就另當別論了。）
③ 只放圖騰
④ 上述的 ① ② 搭配廣告口號
⑤ 上述的 ① ② 加上住址等聯絡方式
做組合時，圖騰與標準字兩者都應該是要被彰顯的對象。而往往許多設計會偏向強調圖騰，降低標準字的存在感。來想想如何將圖騰呈現得比標準字顯眼吧。可以考慮將圖騰放置在標準字的左上方，或是放於上方置中兩種方式。與直式標準字搭配時，通常會擺在標準字上方並對齊中心線，但這樣的組合除了直式招牌之外幾乎很難用在其他用途，所以建議把此設計當作是招牌設計，另外考量較好。最後，要設想可能的使用情況，並且實際進行模擬與測試。若在兩款方案之間舉棋不定，可以輸出後貼在牆壁上，觀察比較幾天後再做選擇。因應各種不同場合的官方組合範例（signature）要盡可能地少，並放入視覺規範手冊（manual）中，避免運用時產生混亂。

九. 有些案例會預先設計幾套不同粗度，配合小型印刷品或大型看板等不同的運用情況。

● 麒麟公司商品的企業識別字體

Medium	Bold	Light
キリンビール《生》	キリンビール《生》	キリンビール《生》

假名	假名	假名

ad. kondo ci. キリンビール

十. 圖騰與標準字的官方組合範例（signature）
運用在較小尺寸時，要留意標準字與廣告口號、住址等文字是否糊掉，基本上還是要維持一定的大小。

加上住址的圖標可運用在名片等地方。

大尺寸輸出於海報等印刷品時，就算把廣告口號等文字縮小依舊可以閱讀。

あなたの健康を守る。
グラフィ株式会社
102-0073 東京都千代田区九段北1-14-17 Tel.03-3263-4318 Fax.03-3263-5297

放大使用且想凸顯圖騰時

グラフィ株式会社
圖騰與標準字同樣尺寸

グラフィ株式会社
以梯形呈現安穩的平衡感

十一. 將現有字型的文字輪廓不經修改、或稍加修改後就作為標準字使用是被允許的嗎？

幾乎所有電腦字型都是可以用於排版，或是經由軟體加工修改後作為標準字使用的；但也有些字型僅供排版用途，若要當標準字使用，必須先徵求字型公司（或字型設計師）同意。也許會需要額外的授權費用，也可能會被禁止將製作後的標準字進行商標登錄或意匠登錄（申請設計專利），所以請先確認清楚當初購買字型時所附的使用授權書。那麼，電腦的內建字型又如何呢？如果要使用內建字型當作標準字，甚至進行商標登錄、意匠登錄，請主動聯絡製作該字型的公司或字型販售代理商以徵求同意。現在透過軟體很容易就能將現有字型中的一部分、甚至全部文字都改變造型並包裝成新的字型檔案。但請切記，販售改作後的字型檔，或是當作免費字型在網站上散布都是違法的。相較於國外已經有針對字體的著作權法，日本目前尚未有字體註冊法，無法認可字體相關著作權，因此字體設計師或是製作廠商得不到法律保障，只能期待相關的立法與修正。（譯註：台灣也是一樣的狀況。）

十二. 隨著用途不同，標準字該如何變化才好？比如說：公司名稱、商品名稱、雜誌名稱、電影標題、書本標題等等。

跟往往是單獨使用的公司名稱標準字不同，商品（雜誌名稱、電影標題、書本標題）標準字會需要與插圖、照片等其他材料一同編排於畫面中，因此必須另外考量。進行雜誌名稱、電影標題、書本標題的標準字設計前，應先充分理解其內容，接著考慮目標客群，並且與畫面風格及構圖做出相應且搭配的設計（右圖）。若是小說或童話，也最好先閱讀過後再製作比較好。相較於公司名稱的標準字大多以單一色調表現，商品標準字會更著重於色彩表現，但配色上需要加以小心拿捏，過程中需不時確認效果是否合適或過於華麗。

十一.

使用現有字型的書本標題。

d. 湯浅レイ子／ar.inc　cl. ほるぷ出版

十二.

將特製標題字延伸出數款不同設計的幼兒教材本。

d. 伊藤祝子／pagina　cl. くもん出版

ad. 別府章子 cl. 偕成社

ad. 伊藤祝子／pagina cl. くもん出版

ad. masunaga　cl. くもん出版

兒童圖書的標題字，可以輕鬆自由地玩些不同的設計。

以標準字作為主角的書封設計。

ad. kawasima　cl. 雄山社

Latin Logotypes

●————— 歐文標準字的設計要領

歐文的標準字 (logotype) 設計，實際上會因為使用目的及場合而有所變化，不太容易整理成一套系統說明。因此，我以相對上泛用性較高的技巧為主，為各位讀者進行解說。

⊙ 小林章

在德國 Linotype 公司 (現合併至 Monotype 蒙納字體公司) 擔任字體設計總監，負責字體品質控管，經典字體的復刻改良，以及新字體與企業識別字體的開發等。著有《字型之不思議》、《歐文字體 1》、《歐文字體 2》、《街道文字》。

文／小林章 Text by Akira Kobayashi
翻譯／高錡樺 Translated by Kika Kao

1. 克服看似困難的歐文標準字設計！

在日本國內，有時候會看到一些不太符合歐文使用邏輯的標準字設計。生活圈在日本的人可能未察覺到，但每天和拉丁字母相處的歐語系國家的人，一看就會感受到那些許的不自然。這裡指的不是線條的曲度等太細微末節的地方，而是文字整體的協調感、比例，只要看一眼便能察覺的部分。首先，讓我們從掌握下面這三個基本要素為目標吧！只要掌握以下要領，原本對標準字設計沒把握的人，一定也能夠學習到符合歐文使用邏輯的標準字設計。

以歐文製作標準字時，需要注意哪些要點呢？

————— 節奏感 ✓

日文的文章結構，如同在稿紙上書寫一般，是由一個文字填入一個方格所組合而成，但歐文則完全不一樣，每個字母的字寬都不盡相同，組合起來反而不會那麼整齊。這部分一定要從日文的邏輯跳脫出來才行。

圖 1 > 以這幾個字母組合的標準字為例。將每個文字都調整成和大寫 O 相同的字寬，而字母間的距離也和 O-O 之間相同。這麼一來，文字就算是在「尺寸上」整齊了。

METROPOL

圖 2 > 但查看剛剛完成的單字，會發現依照這樣的基準去製作，反而會讓大寫 M 看起來向內過度擠壓，E、L、P 則有些被拉寬。那麼，為什麼這是不太理想的結果呢？這不只是「字形怪怪的」這種模糊的理由，而是有確切原因的。請看下一張圖例。

METROPOL

文字之間的空隙　　　　　　　　　文字內側所包圍的空間（字腔）

圖 3 > 會影響可讀性和外觀的，並不只是文字筆畫本身。圖面上綠色區塊的大小，如果沒有加以留意，也會讓歐文裡最重要的「節奏感」失衡。文字之間的距離能夠透過排列組合去做微調，但文字內側的空間則必須透過更改字的形狀才能調整了。

METROPOL

圖 4 > 含有直線筆畫的文字透過增加橫向字寬，就能使原本較狹窄的字腔得到橫向舒展的空間，文字的節奏感也就會更流暢。像是由四條線組合而成的字母 M，經過調整後明顯地看得出來變寬了。遇到字母 W 時，也是依照相同方式做調整。

METROPOL

圖 5 > 上面的單字是使用 Frutiger 55 Roman 將字間些微拉寬後的狀態。與圖 2 的範例對照之下，單字整體的長度沒有太大的變化，構成的要素（線段的粗細、筆畫數）也相同，不過文字與文字之間，空隙的比例分配及勻稱感已因空間的重新安排有所不同。

METROPOL

圖 6 > 關於字間空隙的分配，與圖 3 對照會發現原本綠色區塊的大小差異度減少了。在歐文裡遇到直線筆畫較多的文字，字的寬度一定要足夠，單字的整體在視覺上才會有安定感，而均勻分配後的字間空隙，也有助於提升閱讀的舒適度。

調整字寬的同時，一邊也要考量到各個線段的粗細。這種時候不只是讓線條等寬就好，還得進行細微的調整才行。在文字筆畫當中，若是文字某部分的黑色過重，容易在閱讀文章時注意到而停頓下來。特別是視覺上容易引起注意的粗體。讓我們用 Frutiger 65 Bold 的 H 和 E 相互比較，實際繪製有斜線筆畫的文字時，會遇到什麼樣的狀況呢？

HEMW IVI

圖 7 > 和 H 直線筆畫粗度相同的長方形重疊繪製而成的 M 和 W。在線段相交的部分是完全的疊合，所以 M 的上半部兩端點以及中央 V 的底部與 H 的直線筆畫的粗度是相同的，不過仔細比較之下，會發現視覺上粗黑許多。右側則是把 M 的筆畫拆開來看，斜線的部分因為是平行四邊形的關係，理論上看起來會較細才對，但相交重疊之後卻顯得較粗。

HEMW IW

圖 8 > 我們再來看看粗細分布相當均勻的 Frutiger 65 Bold 的 M 和 W，斜線的傾斜角度和圖 7 是相同的，不過為什麼文字看起來沒有某部分過黑的現象呢？這是因為如上圖灰色部分所示，線段重疊之處其實並非完全疊合，另外，直線筆畫修細了一些，而斜線也明顯修細了許多。在 W、V、Y 的斜線部分，則是越往前端越粗，而線段相交之處會修細。經過了這些細微的調整後，終於讓文字有了統一的勻稱感。

下圖是以「一個文字填入一個方格」的邏輯去繪製出來的。會發現，限制文字上下不超出參考線的作法，並不一定就能讓文字整齊一致。像是圖 9 的左側與中央的範例，以 H 的高度為基準所繪製的 HOH，當上下沒有參考線的時候，O 看起來會比 H 還小一點。而右側則是以肉眼判斷後調整出來的結果，包括空間分配、粗細分配以及外觀的調整。不論是哪一項，都無法以測量出的絕對數值為依據，而是得依靠眼睛觀看。試著以他人之眼來看，將製作好的標準字實際印出來，以較遠的距離看，倒過來看或是翻過來從後面透視來看等等，都是很推薦的檢視方式。

圖 9 >

HOH HOH HOH

根據參考線所繪製出來相同高度的 H 和 O。

將參考線移除後，會發現 O 看起來卻比 H 還小了一些。

以肉眼判斷，將 O 拉成和 H 看起來一樣大後的結果。

2. 字形的調整

製作 logo 可以概略地區分成兩種方式：從零開始，或以既有的字型去做變化。由於在製作歐文 logo 時，除了文字本身的設計外，還有許多地方想請各位注意的，即使以既有的字型為基礎進行設計，也必定會需要注意這些面向，因此這裡我們暫且省略從零開始的步驟，直接從以既有字型修改來看吧。如果還是想要從零開始製作 logo 的人，在《Typography 字誌 01》p.40 起的專欄中有基本歐文字型製作方法的詳細解說。

製作 logo 時，拉丁字母該如何拿捏字形變化的輕重？
只要不會與其他文字混淆、或是造成難以閱讀的狀況就好嗎？

判斷字形的變化適不適合，根據不同的使用目的及場合，標準也都不太相同。一般來說在沒有造成難以閱讀的情況下，都算是安全的做法。有些人希望能透過字形變化，達到引人注目或是傳達趣味感等目的，也是能夠理解的。我們可以先從 logo 的使用壽命來分析，像是對於想要使用 10 年以上的 logo 來說，若是附加太多的流行元素或是趣味感，可能就有幾年之後即產生過時感的風險。反之，如果是短期使用的 logo，盡情發揮的結果或許更加有趣。因此，我認為要根據使用時間的長短，來調整趣味成分的多寡。

2000 多年以來，大寫拉丁字母的骨骼架構已無太大的變化，因此與其自行判斷字形變化是否合適，建議不如以善加利用他人之眼來衡量檢視。以多年以前我曾經協助製作的 SUNTORY 公司的 logo 為範例來說，為了與 O 的曲線調性相同，字母 T 橫向筆畫的右側嘗試以斜切面做處理（如下圖）。先不談斜切的做法是否適切，這個 logo 確實是擁有可以這樣處理的條件的。而且試著斜切後，效果也很好，所以才會採用了這個做法。

首先，字的形狀可分為「裁切後還是相當自然」或者「會變得不自然」兩種。而 SUNTORY 公司早期的 logo 本就有著手感描繪的線條，給人比較柔和的印象，屬於前者。當時公司內部也舉行了 logo 的設計徵稿，蒐集到不少提案，在參與最後審查的過程中，我與字體設計師馬修·卡特（Matthew Carter）達成共識，提出了字母 T 斜切的設計。

這並不是只為了使字形顯得有特色而已，而是一個很重要的調整工作——調整 T 與後接的 O 之間的空間。以整體來看，為了避免 T 和 O 看起來過於分開而被誤認成兩個 logo，因此要注意空間分配的平衡。通常字的形狀經過裁切後，可以區分出看起來自然的裁切與刻意的裁切，同樣是斜切的設計，也會因為切法不自然而使人無法不去注意所裁切掉的地方，而破壞了 logo 的流暢度。這個斜切是考量握筆寫字的角度後的結果，絕對不是隨意的裁切。關於字間距離的調整，會在下一個篇章另作說明。

SUNTORY

相同的裁切方式，讓我們以不同的字體去實驗及分析所產生的效果吧。

圖 1 > Neue Helvetica Bold

TOR → TOR

圖 1 > 如果目的是想讓人一眼就感受到字母銳角的部分，那這樣的做法便能達到效果。不過以這個 logo 來說，當遇到一樣有著橫向筆畫的字母，像是 E 如何與被裁切後的 T 有相同的調性，則還要再進行下一步的調整。

圖 2 > Didot

TOR → TOR

圖 2 > 看起來總有些不自然。襯線體 (serif) 因為橫向筆畫較細的關係，將襯線去掉後頓時讓右邊失去了平衡，顯得過輕。加上 Didot 本來就不是走手寫感線條的字體，看起來應該要有襯線的地方，襯線卻不見了，讓人疑惑是不是哪裡出錯了。

圖 3 > Stevens Titling

TOR → TOR

圖 3 > 這套字型裡頭本來就收錄有這樣的 T 字了，這代表從歐文書法的筆法來看，本來就可能產生這樣的字形。如果能將右上的筆畫末端，像筆法中的右撇寫法般收筆的話會看起來更自然。

圖 4 > Woodland

TOR → TOR

圖 4、圖 5 > 兩者的效果相當的自然。不只這兩種字型，只要是像手握平筆一般所繪製出來的線條，或帶有人文主義風格優雅線條 (不以幾何學為基準，帶有人文的圓潤感) 的無襯線體，都很容易融合得恰到好處。如字母 R 的右腳以斜面收筆的話，也能呈現和字母 T 相同的調性，字形也不會產生不安定的現象。

圖 5 > ITC Stone Sans

TOR → TOR

除了 T–O 之外，在 L–O 之間又會遇到什麼樣的狀況呢？

圖 6

LO LO LO

圖 6 > 將字母 T 橫畫末端往外側撇出的處理上下顛倒，就會如同左圖一般。這樣的收筆角度，怎麼看都令人感覺些許不自然。

圖 7

LO LO LO

圖 7 > 左側的兩個範例是字型收錄的原本形狀。像這樣，將橫向筆畫由左下至右上收筆較為自然。最右邊的 Stone Sans 裡的 L 原本是垂直收尾的，但做成和字母 T 相同的斜切面後，看起來也很自然。

在思考如何變化字形以及變化到什麼樣的程度才合適時，
有哪些可以參考的資源呢？

在歐文 logo 上，以「讓其他人看看是否自然」來檢視當然是個好辦法。目的就是要確認 logo 是否有將想傳達的訊息傳達給使用者。那像 T－O 之間這樣的例子中，我們該如何得知「文字組合不同，又會有哪些可能的裁切方式」呢？

其實，只要在生活之中多看碑文或是歐文書法，就能在需要的時刻信手拈來了。建議大家不用特意背下來，平時將發現的例子，整理成自己的備用資料庫就可以了。

1970 年代備受尊敬的美國設計師 Herb Lubalin 所設計的 logo 當中，就有不少參考了古典風格詮釋出的新 logo。我並不是要大家模仿 Herb Lubalin 的風格，而是嘗試去理解他以什麼作為參考。

大寫拉丁字母裡，像 L－A 這種會產生字間空隙過大而令人困擾的組合，其實有幾個固定出現的地方。觀察幾個碑文其實就會看到相當多的範例，因此觀察以前的人如何處理相同的問題會是一個不錯的辦法，更可以作

為字形能變化到什麼程度的參考標準。不過，也有可能以前人們這樣使用過，現在看來卻有些難以閱讀理解的情形，適度的取捨也是必要的。不過正因為是 2000 多年以前流傳至今的，應該不會讓人產生過時的觀感。

右上圖、下圖 > 注意第二行 L－A 之間的處理方式。

將羅馬時期碑文中看起來在現代也能通用的手法，用無襯線體以相同的方式處理，
會產生什麼樣的結果呢？以下使用 ITC Avant Garde Gothic XLight 來實驗看看。

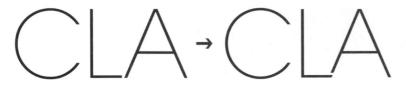

圖 8 > 左邊為預設值設定下的 CLA。右邊為參考碑文中的處理方式後，將 LA 碰撞在一起的部分做了調整。
在 L 的橫向筆畫與 A 相靠接的末端做了斜切面，也是值得注意的小巧思。

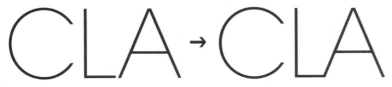

圖 9 > L 和 A 做連字處理的範例。這兩個例子和 T-O 之間的調整一樣，都是在解決字間距離過大的問題。調
整後，整體空間因此得到了均勻的分配，這正是此類處理的最大重點。

圖 10 　　　　　　　圖 11 　　　　　　　圖 12

LEM　LEM　LEM

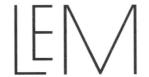

圖 10 > 是預設值下的狀態。

圖 11 > 則是參考碑文後，將 E 縮小放在 L 右上的空間。在這種空間放進下一個字母是很常見的手法，不過總
覺得有些怪怪的。原來是因為 Avant Garde 預設值裡字母 M 的字腔相對較大，讓 M 有一種被拖延、拉長的
感覺。

圖 12 > 參考碑文範例將 M 整體縮窄，調整成接近梯型後，與 LE 之間的空隙調整就變容易了。E 的位置也稍
稍向右超出 L，不只和梯型的 M 更加緊密，也讓 M 內部的三處空間大小差異少了許多。另外，若仔細看看碑
文上的 E 會發現，為了與 M 保持一定的空間距離，三個橫向筆畫長短都不同，越往下筆畫越短。

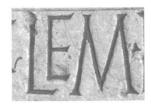

在本節中，嘗試各種字形變化時，可以發現必須一邊注意字間距離的問題同時做調
整。後面我們會更深入了解如此重要的字間調整！

3. 大小寫

為新產品命名時，該如何決定要使用大寫還是小寫？
找到文字之間的最佳平衡就可以了嗎？

圖 1

Entrepreneur

圖 2

Entrepreneur

圖 1、2 > 由大小寫所組成的單字，因為小寫幾乎都有上下突出的部分（意指字母的上伸部及下伸部），比較容易讓人一眼辨認出單字及消化其內容。不論是較為陌生的單字或是兩個單字以上組合而成的新用語，因為有上下起伏，使用小寫的文字通常讓人感覺較容易閱讀。

圖 3

Entrepreneur

圖 3 > 不過，小寫字母上下突出的部分如果太長的話，使用範圍可能就變得很有限。但為了能更方便使用或是讓小寫字母看起來更大，而把上下突出的部分限制在一定範圍內的話，卻又會變得有些難以閱讀。由此可見，並不是單純把字體加高就能增加其易讀性。

圖 4

ENTREPRENEUR

圖 4 > 與小寫字母相比，大寫字母本來直線筆畫就多，在字形上差異上也比較大，因此在字間調整上要相當注意。若是調整得當，就能呈現出莊嚴感。除了 Q 或 J 等下伸部突出較多的字母之外，大部分的大寫字母都像是收在一個無形的方框內，因此也有各種場合都易於運用的優點。不過相較於小寫字母，大寫字母遇到較長的單字時，因為沒有上下突出的部分，辨識上可能得多花一些時間。

圖 5

TYPOGRAPHY covers the latest trends in typographic design in Japan and overseas. Published twice a year, *TYPOGRAPHY* is dedicated to designers and other people who have keen interest in letters.

↓

Typography covers the latest trends in typographic design in Japan and overseas. Published twice a year, *Typography* is dedicated to designers and other people who have keen interest in letters.

圖 5 > 即使公司名或是產品商標原本是全部大寫，出現在報章雜誌時，建議還是依循字體排印的規則，以大小寫組合來排版。如果在句子中出現全部大寫的單字，閱讀上會有點干擾。

4. 大寫的字間調整

大寫字母商標上的字間調整，
有哪些該注意的地方呢？

字間調整和文字設計本身同樣重要，不論字形如何變化，最後一定必須進行這個步驟。字形的設計再怎麼無可挑剔，決定商標成功與否的關鍵還是在於字間調整。

這篇文章將以既有字型製作的商標為範例解說，不過內容也能應用於自行設計的商標。我將說明該注意哪些地方能讓字間調整進行得更順利，如果是我的話可能會怎麼做等等。

與小寫字母相比，大寫字母在字形上的差異度大，像是倒三角形的T、V、Y，三角形的A，以及有著某部分空間較空曠的L、J等。因此，在使用大寫字母於商標設計時，字間調整的工夫更是不能馬虎。

最困難的地方就是，隨著字母排列組合不同，單字中各個字間距離也得調整。字型裡預設的字間調整功能（spacing），以及特定字母之間的字間微調設定

（kerning），雖然能同時在幾萬字的文章裡統一做修正，相當方便，但絕不是萬能的。像商標一樣以大字級使用字型時，細部的調整是必要的。

來看一些實際案例吧！以襯線體為例，基本上與p.45「節奏感」那一篇裡的圖6大致相同。讓我們一邊想像文字之間的無形空間一邊研究吧！

圖1

圖1 > 以製作「AVAIL」這個商標來說，使用帶有古典味道的字體Sabon，在預設值的狀態下，會發現A–I之間有些多餘的空間。針對這部分，透過Illustrator字間調整設定裡的「視覺」（optical）功能（會自動依據文字形狀做字間調整）能否解決這項問題？

圖2

圖2 >「視覺」功能使用在由不同字體組合而成的單字上相當有效，不過這個例子的結果看來不是很理想。和原本預設值狀態下的單字相比，A–V之間以及I–L之間產生了些微空隙，最明顯的就是A–I之間的空隙也增加了，導致視覺上的安定感更加不足。

圖 3

AVAIL

與筆畫端點間的距離相同

AVAIL

圖 3 > 那麼手動微調看看吧。這是在剛開始調整字間時經常出現的例子。測量文字與文字之間的距離後，以相同的距離為基準去調整，理論上應該會是對齊的，卻不是這麼一回事。下方為移除藍線後的樣子，A-V 之間和 V-A 之間太過擁擠，A-I 之間又太過鬆散。

圖 4

以這個空間量為基準

AVAIL

AVAIL

圖 4 > A-V 之間和 V-A 之間太過擁擠的話，閱讀起來會有些吃力。那若是改以兩個直線筆畫之間的空間量為基準的話，效果會如何呢？以 I-L 之間的空間量為基準，以視覺上的平衡去調整各個字母的字間。因為 A-I 之間上方的空間較大，所以讓筆畫重疊來調節空間量，卻使整體看起來有些擁擠。

圖 5

以這個空間量為基準

AVAIL

AVAIL

圖 5 > 回想一開始時，最明顯的是 A-I 之間的空間量，但在圖 2 裡「視覺」功能的調整下反而更大了一些。那如果以視覺上字間最寬的這個部分為基準來將 I-L 的字間拉開的話，會不會好一些呢？大寫字母之間，特別是連續出現直線筆畫時，以較寬鬆的字間處理，除了能消除空間大小的不平均，也能達到視覺上整體的安定感。

IL Illustration

圖6

圖6 > 你可能會產生一個疑問：設計這個字體的人，為什麼在一開始時沒有將大寫字母左右的空間量設定得較寬呢？像圖5中大寫 I–L 之間的組合看起來沒有什麼問題，不過以相同的間隔緊接著出現小寫字母時，就會變成現在這樣，不是那麼容易閱讀。

圖7

AVILA

圖7 > 這是預設值時，字母相同但順序不同的排列下的「AVILA」。以字間最大的 L–A 之間為基準，調整整體的字間。

圖8

AVILA

AVILA

圖8 > 這是調整後大致的結果。A–V、I–L 這兩個組合在最初「AVAIL」的排列當中也有出現，這裡以藍色為底標示原本的位置，比較之下會發現原本「AVAIL」的字間較緊密一些。這是因為，這裡是以 L–A 之間的空間量為基準的。

如果「AVAIL」和「AVILA」是主副品牌一同出現在型錄上時，會是一個鬆散一個緊密，節奏感上不統一。因此若初期規畫時已知有兩個種類的商標的話，解決方式有兩種。一種是以字間較鬆散的「AVILA」為主來調整「AVAIL」；或是反過來將「AVILA」較鬆散的 L–A 之間調整得緊密一些，再以像前面的〈字形的調整〉中所示範的方式調整字形。

圖9

AVILA

圖9 > 將「AVILA」的 A–V 之間和 I–L 之間調整成字間相同，而 L–A 之間也參考相同的字間做調整後，L 和 A 就會重疊。但 L 與 A 雖然只是單純重疊，卻也可能看成襯線互相交疊的大寫 I 和 A。

圖10

AVILA

圖10 > 將重疊處大寫 A 內側的襯線裁去，並賦予較穩定的重量感，盡可能呈現出大寫 L 向右延伸部分的原本形狀。這麼一來，與最初「AVAIL」的節奏感更接近了。關於這兩種方法要選擇哪一個，以及是否還需要增加調整等問題，就要回到一開始討論的商標使用壽命，以及使用的場合和用途來評估了。

5. 該分成兩行嗎？

如果標準字的商標名很長，
可以分成兩行嗎？

有看過像「TYPOGRAPHY」這樣，把比較長的單字不加連字號直接分成兩行的雜誌名稱嗎？我想到的長名稱的雜誌有《Cosmopolitan》、《Entrepreneur》等，但它們都是收在一行內的。就算是把一個單字分成兩行，如果沒有連字號的話，也有可能看成是上下並排的兩個單字。

再來，如果是用連字號去分的話，也會有音節的問題。查閱字典，會查到 ty·pog·ra·phy 這樣的表示。這指的是，若是單字在行末出現不得不分段時，請在「·」分段的意思。

所以若是要遵守規則的話，typo·graphy 這樣的表示法就不符合規範了。雖然大部分的人應該還是讀得通，但若是其他單字的話，我就不敢保證了。

就算是在正確的音節處分段，也還是有可能導致誤解。舉個極端的例子，camellia（山茶樹）的音節是 camel·lia，但若是照這個分法，大家看到第一行 camel 時應該就會直接聯想到「駱駝」了吧？camel 還算好懂的，但若是其他不知道的單字，又該怎麼辦？與其要擔心這些事，我認為還是不如將單字收在一行會比較好。

TYPOGRAPHY

TYPOGRAPHY

註：此篇以日文版封面編排為例，但內容依然有其實用性，故中文版不刪除。

6. 行距

遇到兩行以上的標準字，上下文字該如何對齊呢？

雖然如果標準字是一行就不會有這個問題，但如果是兩行、三行的標準字，該如何對齊呢？以書籍封面的書名標準字為例來看吧。不論是齊頭或是置中，最重要的還是「肉眼看起來是否對齊」。而要讓標準字「肉眼看起來是對齊的」的方法，歐美與日本有著很大的不同。

圖1

The
Golden
Eagle

The
Golden
Eagle

圖2

The
Golden
Eagle

The
Golden
Eagle

—— 字幹對齊法 ——

當 T、Y 出現在字首或字尾時，要以哪個部分為基準對齊呢？在處理文字間的字間調整時，我經常參考《Finer Points in the Spacing and Arrangement of Type》（Geoffrey Dowding 著）這本書。在書中的例子裡，是像這樣調整的。書中使用的是左側的 Centaur 字型，而在這邊我加上了右側的 Linotype Didot Headline 字型，並將兩組以相同方式排版。單字字間調整的設定則為預設值。

圖 1 是看起來沒對齊的例子。將大寫字母 T、G、E 的最左端對齊，結果字母 T 看起來比較內縮。

圖 2 則是對齊的例子。這是用 T 和 E 較粗的直線筆畫為參考去對齊的結果。

簡單來說，字幹對齊這個方法是把字母的垂直線看作「樹幹」，除去其他枝葉不看。雖然依照該字型的設計、線段的粗細，對齊的結果會有所不同，但知道這個方法有益無害。上面所參考的這本書是 1960 年代左右所出版的，而更早之前的歐文排版相關書籍上，對於文章開頭字首（initial）的排版方式解說，也都有著相同的論述。

「這是過去的規則，現在已經不適用了。」有可能是這樣嗎？或者，這個規則在羅馬體上適用，但在無襯線體上也一樣適用嗎？

我在東京字體指導俱樂部 (Tokyo Type Directors Club，簡稱 Tokyo TDC) 審查書籍裝幀設計時，也看到許多海外的設計作品依字幹對齊法的排版規則做了調整。由此可以判斷這規則不是偶然發生，也不是自己創造的，而是經年琢磨出來的規範。

下面是我最近所看到的兩個無襯線體排版範例。

圖 3 是為電影《El Bulli Restaurant》做的標準字，是一部以創意料理而聞名的 El Bulli 廚房為主題的紀錄片。標準字使用了 Akzidenz Grotesk Medium 這款字型，以相同的字體排出一樣的範例來看，會發現第二行最後的字母 T 與上方字母 I 的字幹，是經過調整後而相互對齊的。圖 4 則是偶然買到的短篇小說封面，書名也同樣的做了字幹對齊的處理。圖 5 是以相同字體 Neue Helvetica Light 重現這個書名的樣子，為了讓它更接近原書的樣貌，我將單字的字間調整縮得稍窄一些。

通常，數位字型的大寫字母直線筆畫左右的字間空隙量會比小寫字母多一點點，這是因為小寫字母通常比大寫字母矮，所以為了讓整體看起來字寬相同，會將小寫字母的字間調整得較為緊密。因此，大寫 N 的左側比起下方的小寫 b 就會看起來微微向內收。而小寫 t 也因為有橫畫，因此如果只是以預設方式排版，b 和 t 的字幹並不會對齊。而小說封面的標準字是像圖 6 這樣處理對齊的。

像這樣的調整作業，雖然很少在處理內文時使用，不過在標題字等醒目處，以及兩行以上的標準字就能發揮很好的效果。

EL BULLI RESTAURANT

圖 3

圖 4

圖 5

No one belongs here more than you.

圖 6

No one belongs here more than you.

立野竜一，曾深入鑽研歐文書法，現為替商品包裝等設計歐文標準字的設計師。2012 年秋天在川口市立美術館 ATLIA 所舉辦的展覽會上，展示了由立野先生所經手設計的標準字及其製作過程。為什麼歐文書法有助於製作歐文標準字呢？就讓我們藉由立野先生的工作來介紹。

取材協力／ SUNTORY、川口市立美術館 ATLIA（川口市立アートギャラリー・アトリア）
Cooperation by Suntory and Kawaguchi Art Gallery
翻譯／黃慎慈 Translated by MK Huang

⊙ 立野竜一

以設計歐文商標文字及包裝設計為主的接案文字設計師。2003 年以 Pirouette 這個歐文字型在 International Type Design Contest 的展示類字體（display font）比賽中得到冠軍。曾和 John Stevens 一起製作歐文字型 Stevens Titling（《Typography 字誌 01》內有詳細介紹）。
www.evergreenpress.jp

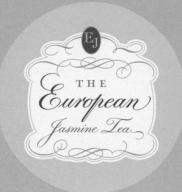

SUNTORY The European Jasmine Tea 的標準字

這是以在歐洲備受喜愛，充滿著濃郁香氣的高級茶葉所製成的茉莉花茶「SUNTORY The European Jasmine Tea」的標準字。立野先生繪製了數個符合商品形象的字體草稿，向客戶提案後，選出了上圖的設計案。提案中不僅止於文字的部分，更包含了裝飾線。SUNTORY 設計部以立野所提案的標準字為基準，進行整體的包裝設計（以下皆同）。照片上的包裝為 2012 年上市的版本。

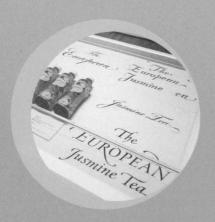

於川口市立美術館 ATLIA「川口的職人 vol.2 美的形態」（川口の匠 vol.2 美しきフォルム）展覽中所展示的標準字草稿。

SUNTORY WHISKY 響的標準字

這是頂級威士忌「SUNTORY WHISKY 響」12 年、17 年、
21 年、30 年的標準字。立野先生選用了三種具有傳統與
高級感，並且符合商品形象的字體進行草圖繪製（如下）。
最後選出的是由碑文系文字所構成的標準字，就如同由平
頭毛筆所寫下的文字般，立野先生將整體的標準字修飾後
完稿。除了 logo「HIBIKI」以外，「SUNTORY WHISKY」、
年分與標題等小字也都是獨創的設計。

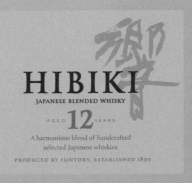

響的貼標

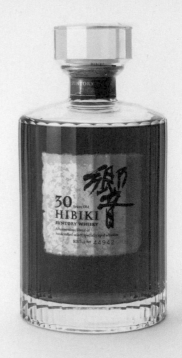

Photo by Kozo Kaneda

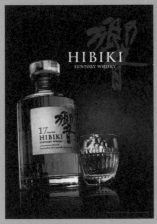

使用了 HIBIKI logo 的海報
（設計：AD= 古庄章子 [SUNTORY] D= ランドマーク）

A 發想自羅馬的碑文文字，將赫爾曼・察普夫（Hermann Zapf）所設計的
Palatino Imperial（Michelangelo）字體加粗後的 logo 提案。呈現高格調
與高級感。

B 使用平頭毛筆寫成的羅馬碑文文字。讓人感受到真實文字本身呈現的
美感與高級感。

C 宛如 17-18 世紀時用於銅版印刷的字體。以威嚴的羅馬體 Nicholas
Cochin 為基礎所設計。

在 A-C 案之中所選出的是 B 案。以這個草圖為基礎完成了標準字。原先
的草圖為了強調平頭毛筆的特徵，在襯線的上方等處特意做出了明顯的下
凹，但實際製作時將這部分調整為更加平順的線條。

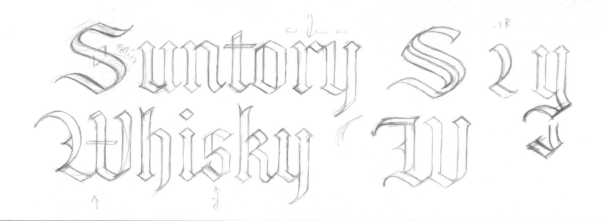

SUNTORY WHISKY
角瓶的標準字

這是「SUNTORY WHISKY 角瓶」的標準字。角瓶是威士忌中的經典品牌，受到一般大眾的喜愛。原先所使用的標準字因為在長年使用之下逐漸劣化，形狀也漸漸走樣。重新繪製新字型時，除了平頭鋼筆的書寫筆法，也依循原先的哥德式黑體外形重新製作。

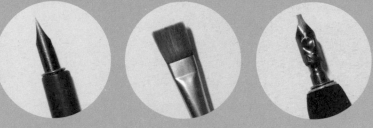

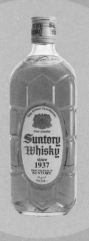

筆的種類

茉莉花茶的文字使用的是筆頭尖銳的筆（左），響使用的是平頭毛筆（中），角瓶則是使用平頭鋼筆。這些商品的標準字都是以手寫文字為基礎設計而成。隨著書寫工具不同，文字設計上的表現也會有所差異。

Photo by Kozo Kaneda

標準字的製作流程

圖1 > 以平頭毛筆所寫下的碑文系文字（左）以及根據此形象以鉛筆所繪製的草稿（右）。

圖2 > 將1的草稿進行清稿。根據整體文字字距與粗細，來決定各個文字的外形與配置

順著鋼筆與毛筆筆勢所做出的標準字設計

立野竜一先生是經手過許多 SUNTORY 商品標準字的設計師，包括威士忌「響」或「角瓶」、「The European Jasmine Tea」等。運用歐文書法線條所做出的流麗標準字，成為包裝上醒目搶眼的一部分。

　　這些優美的文字都是出自學習過歐文書法的立野先生之手。立野先生在 30 歲成為獨立接案的設計師時，遇上了專精於歐文活版印刷的嘉瑞工房，而進入了歐文字體排印學的世界。認知到自己有必要正式學習歐文文字，所以進入了教授歐文書法的 MG 學校。立野先生向歐文書法界頂尖的穆里愛·加吉尼（Muriel Gaggini）老師學習並鑽研了各式歐文字體。實際體會到動手書寫的重要性後，他花了多年的時間才將書寫文字的感覺融入自己的手中。在製作標準字時，他也會先理解歐文書法書寫時的筆勢，時時提醒自己文字應符合歐文書法般自然的文字形狀。立野先生能做出如此優美的標準字，就是因為經歷了長期的鍛鍊以及知識的累積。

　　平常工作在製作商標時，立野先生也是從手繪的草稿開始進行。盡可能不拉輔助線，而是在白紙上手繪出每一個文字。不只是文字的形狀，連字間調整（spacing）也徹底講究，是因為立野先生知道文字的形狀與其空間的平衡是決定標準字美感的關鍵。

　　SUNTORY 商品的標準字設計工作，是立野先生與 SUNTORY 設計部門不斷溝通下，經由下方製作過程所完成。本體包裝設計由 SUNTORY 設計部門執行，標準字的最終配置也是由設計部門決定，但標準字如何在包裝上呈現則是由立野先生經過計算後所做出。

　　同時能夠理解歐文書法與設計兩者立場的立野先生，今後也將繼續製作各種標準字，成為各種包裝的門面吧。

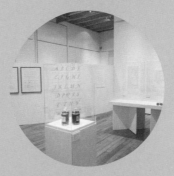

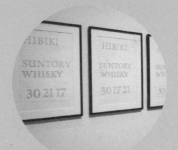

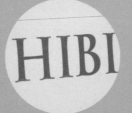

上面的照片為展示立野先生工作內容的展覽會「川口的職人 vol.2 美的形態」展場內部。展覽內容為介紹在創作城鎮·埼玉縣川口市內進行創作活動的職人們其工作內容的系列展覽，除了立野先生以外，也展示了客製自行車專門店東叡社的車架職人山田博先生、盆栽師飯村靖史先生的工作內容。
川口市立美術館 ATLIA www.atlia.jp

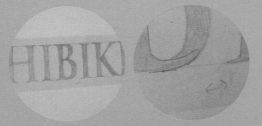

圖3

圖4

圖3 > 將清稿後的 2 掃描進電腦，使用 Illustrator 做出文字的輪廓線。從圖中可以看出，在描繪外輪廓時是依照書寫時的筆畫來取出外形。進行微調修整直至完成理想的形狀。

圖4 > 完成外輪廓線後，將文字上色以確認整體的平衡。重複微調 3 跟 4 的步驟以完成標準字。

◎ 河野英一

於英國學習字體排印學，開發了倫敦交通局／市府官方字體
New Johnston、Windows 日文標準字體メイリオ（Meiryo）。
擔任過英國《經濟學人》(The Economist)、《英國醫學雜
誌》(British Medical Journal)、皇家藝術研究院、POLA、
TOYOTA 等設計。現於英國雷丁大學擔任兼任講師、布萊頓
大學客座教授、名古屋藝術大學名譽教授。

CCA KITAKYUSHU
CENTER FOR CONTEMPORARY ART

河野英一先生所製作的 CCA Art Sans。圖中為 Light。其他還有 Light Italic、Bold、Bold Italic。

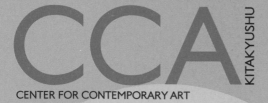

ABCDEFGHIJKLMNOPQRSTUVWXYZ0123456789
abcdefghijklmnopqrstuvwxyz0123456789&,.;:!?-
ABCDEFGHIJKLMNOPQRSTUVWXYZ
'´""*@¥£$¢€#%‰*_/|\¦()[]{}«»‹›•ªº_—†‡®©™
ˋ´¨~¯˘˙°˝áàâäãåçéèêíìîïñóòôöõúùûüÿßæœÆŒ
ÄÉÅÇÑÖÜÀÃÕŸÂÊÁËÈÍÎÏıÓÔÒØøÚÛÙŠšÝýŽž
ÐðŁłÞþ„¡¿"+×–÷<=>≤≠≥±·√∞Δμ∫Ω~≈∫π∏Σ∂◊¶§...

———— 容易閱讀且現代化的
企業識別字體 ————————

現代美術中心 CCA 北九州是一所現代美術官方研究、學
習機構，而「CCA Art Sans」則是為搭配其標準字所完成
的企業識別字體。

　製作這個字體的是設計了倫敦地下鐵字體 New John-
ston 的河野英一先生。河野先生承接了 CCA 的委託，製
作出了 Light、Bold、Light Italic、Bold Italic 四種字重（之
後預計還會增加）。「不帶有過往時代的陳舊感，卻又同時
繼承了宛若歷經長年洗練後完美比例的傳統風格，我希望
能夠成為不受世代拘束的造形／造物的創作者。」河野先
生說。

　CCA 原有的標準字是使用 Gill Sans Light，因此在製作
企業識別字體時也不忘以 Gill Sans 的形象進行設計。具
體來說，緩和了 Gill Sans 原有的些微時代感，轉化為更洗

練的外形。考慮風格與易讀性，將小寫字的 X 字高設定在
字高較矮的 Gill Sans 與字高較高的 Helvetica 之間。為呈
現現代感，字間間距較緊密。目標是做出簡潔又洗練的字
體，不僅能融入現代美術鑑賞空間，即便用於型錄或書籍
等印刷物也能容易閱讀。

　做為美術設施的專用字體，有沃克藝術中心 (Walker Art
Center) 的 Walker（由馬修‧卡特〔Matthew Carter〕所設
計），又或是泰特美術館 (Tate) 的 Tate Typeface（由麥爾
斯‧紐林〔Miles Newlyn〕所設計），但在日本的美術設施
幾乎沒有像這樣的先例。因此 CCA Art Sans 發表後引起
了很大的迴響，2012 年 11 月開始一般民眾也能在以下的
網站自由下載。

cca-kitakyushu.org/cca_otf/

搭配歐文標準字的
企業識別字體。

標準字設計參考書籍

接下來為各位介紹的書籍，並非要教你如何使用 Illustrator 等軟體製作 logo，而是和字型設計相關，或收錄了 logo 的發想方法、設計手法、草圖或範例的參考書籍。

中文書 C1 C2

《歐文字體 1：基礎知識與活用方法》
《歐文字體 2：經典字體與表現手法》

小林章·著／臉譜出版·發行

本套書完整集結了歐文字體設計的基礎知識，雖然沒有專門介紹 logo 的篇章，但《歐文字體 1》中第 4 章的「文字間距微調」等知識，皆可應用於標準字的製作。

中文書 C3

《字型之不思議》

小林章·著／臉譜出版·發行

LOUIS VUITTON、GODIVA、DIOR、VOGUE……國際一流的品牌商標為何看起來如此高級？字型在設計與生活中扮演什麼樣的角色？從生活中常見 logo 切入，趣味剖析歐文字型、標準字設計的知識與趣味，也收錄豐富案例，值得參考。

C1

C2

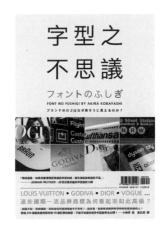

C3

中文書　C4

《字型散步：日常生活的中文字型學》

柯志杰、蘇煒翔·著／臉譜出版·發行

第一本以台灣生活議題為中心的中文字型專書。從中文字型的起源、製作、比較到運用，以輕鬆有趣、深入淺出的方式介紹製作中文 logo 前需要知道的字型相關知識，是理解中文字型的入門好書。

中文書　C5

《字體設計 100+1》

靳埭強·著／香港經濟日報出版社·發行

有「香港設計之父」之譽的靳埭強，透過本書把多年所累積的經驗和知識，整理成 100 個與字體設計有關的單元，由一筆一畫開始，細說從頭，帶讀者探索字體設計的要義和實踐方法。

中文書　C6

《New DECOMAS 企業形象經典》

New DECOMAS 委員會·編著／雙向溝通股份有限公司·發行

堪稱講述 CI 設計裡最具權威性的一本教科書，讀者可以透過此書完整掌握 CI 設計的基本理論。作者中西元男是世界知名的 CI 設計大師，亦是現代企業文化經營理論的先驅，甚至有亞洲 CI 之父的美名。本書目前在台灣已絕版，但仍可自圖書館借閱。

中文書　C7

《好 LOGO，如何想？如何做？》

大衛·艾瑞 (David Airey)·著／原點出版·發行

logo 設計經典書目。作者在書中分享他在專業生涯中的經驗，從設計方法、案例到如何與客戶互動，並歸納出 31 條「logo 設計法則」，是每個職場上設計工作者的必備良方。

日文書　J1

《たのしいロゴづくり》(開心做 Logo)

甲谷一·著／BNN·發行

內容為製作日文、歐文 logo 時的發想方法，具體說明了製作 logo 的程序。同時也介紹了設計發想與製作技法。書中刊載了從 A-Z 的文字造型樣本，非常方便。

日文書　J2

《プロのデザインルール 2　CI & ロゴマーク編》(職業設計師的設計規範 2 CI & Logo 篇)

PIE BOOKS·發行

具體說明企業、商店、品牌、設施等 50 件不同領域的 logo 製作過程。由日本 Design Center (日本デザインセンター)等多家製作 CI 的頂尖設計公司解說。

英文書　E1

《Logo Life：Life Histories of 100 Famous Logos》

Ron van der Vlugt·編著／BIS Publisher·發行

集合了 100 個世界知名企業 logo，並以圖文介紹其變遷。可經由本書清楚了解隨著時代的變遷，logo 會產生什麼樣的變化，可作為製作經典 logo 時的設計參考。

英文書　E2

《Type Hybrid：Typography in Multilingual Design》

Viction: Ary·編著／VICTION:WORKSHOP·發行

隨著全球化進展，平面設計師也越常面對需要融合多語種的設計。本書收錄世界各地融合多種語言的廣告圖標，從企業品牌到包裝設計，你可看見各國設計師在進行標準字等設計時，如何在國際化與在地化之間取得平衡，十分值得借鏡。

C4

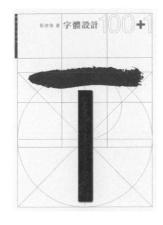

C5

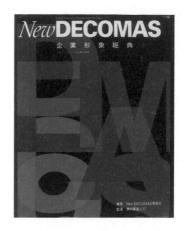

C6

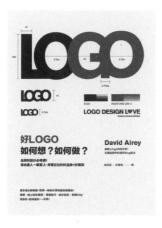

C7

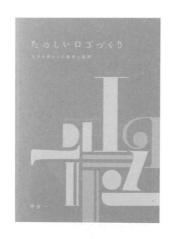

J1

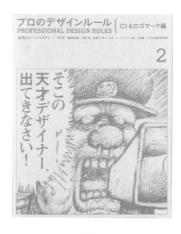

J2

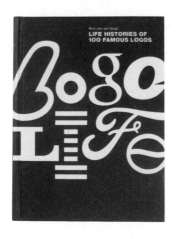

E1

E2

翻譯／廖紫伶 (Q1~Q5、Q9)、曾國榕 (Q6、Q7)、柯志杰 (Q8)、高錡樺 (Q11)
Translated by Iris Liao、GoRong Tseng、But Ko、Kika Kao
插圖／ニシワキ タダシ
Illustration by Nishiwaki Tadashi

第二特輯

最想知道的 TYPOGRAPHY Q & A

「Type Talks」是個隔月舉辦的 Typography 相關講座。在 2012 年 9 月舉行的活動中，請來了字型、標準字、排版等各方面的專家，舉辦了一場針對現場觀眾提問進行回答的提問大會。本次就以這些廣泛的詢問和回覆為中心，為各位介紹關於 Typography 的 Q & A。

「ポ」的後面應該是「ラ」才對吧？

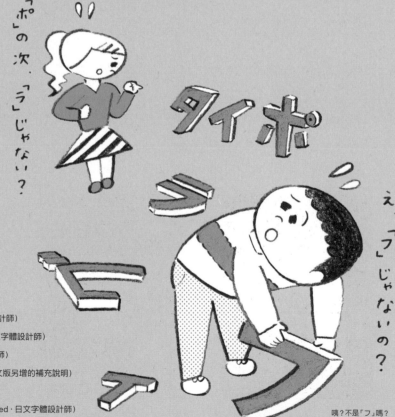

咦？不是「フ」嗎？

解答人

◎ akira1975 (MyFonts Font ID)

◎ KON TOYOKO (コン トヨコ) (DTP 設計師)

◎ 小林章 (Monotype 蒙納字體公司・歐文字體設計師)

◎ 山田晃輔 (ヤマダコウスケ) (網頁設計師)

◎ 文鼎科技 (台灣字型開發商) (註：於中文版另增的補充說明)

◎ 立野竜一 (設計師)

◎ 西塚涼子 (Adobe Systems Incorporated・日文字體設計師)

◎ 高田裕美 (TypeBank・日文字體設計師)

◎ 高岡昌生 (歐文活字排版)

歐文字型到底該從哪裡買比較好呢？購買時必須注意的是？

重點是文字適不適用，以及能否組合搭配。

解答人 ◎ 小林章

若是尚未決定想用的字型，想要多方參考之後再作決定，建議從字型種類較多的販售網站上比較各種字型後再購買。

例如，在代為販售各字型開發商的字體的網站「MyFonts」（www.myfonts.com）上輸入「stencil（模板印刷）」等關鍵字之後，畫面上就會列出類似感覺的字型，再從中選擇購買自己喜歡的字型就可以了 ①。另外，如果輸入「garamond」的話，畫面上就會列出 Adobe Garamond、ITC Garamond、Stempel Garamond 等，由各字型開發商所販售的 Garamond 字型。此時只要再輸入文字，就可以從畫面上看到該文字在各字型中所展現的模樣，這樣一來就可以在購買之前先作確認了 ②。

對於購買字型之前的注意要點，在 MyFonts 擔任 Font ID（顧客詢問字型名稱時負責查詢和解答的人）的 akira1975 認為在購買前最好先確認以下幾點：

a）字型內是否有包含自己需要的字母或符號。

b）文字是否能夠組合搭配。廠商提供的宣傳用排版樣本或 PDF 上，看起來是否會奇怪。

c）是否有做視覺上的調整。在組合文字的時候，要注意所有的字母看起來是否都是一樣大，有沒有某個字母看起來特別小等問題。

d）要確認行距和字距是否有設定好，以及組合文字時，文字間距是否有好好對齊。

e）要確認是否具有 OpenType 功能。在 Fontshop 或 MyFonts 販售的字型，如果不具有 OpenType 功能的話，就無法在線上進行該功能的測試，由此就可以馬上辨別是否為 OpenType 規格字型了。

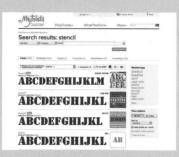

① 在 MyFonts 使用關鍵字查詢後所列出的字型列表。

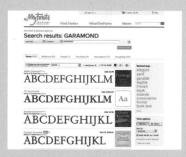

② 各種字型開發商所販售的 Garamond 字型比較。

● 主要的字型販賣網站

MyFonts：https://www.myfonts.com

Fontshop：https://www.fontshop.com

（詳細資訊可見《字誌 01》p.73「字型製造商列表」）

Q2 該如何區分好的字型跟壞的字型呢？

A 確認文字的形狀和連結的方式。

解答人 ◎ 小林章

以我目前的經驗來說，事實上，書附贈的字型或廉價版的綜合字型，大部分品質都不太好。例如，以書附贈的字型來說（③是以 Mistral 字型為範例），可以看得出來文字形狀崩塌，小寫字母也沒有連得很好吧？

像我就是會跟隔壁的字拉開距離……這樣沒問題嗎～？

Fashion Supreme

Fashion Supreme

③上方是書本附贈的 Mistral 字型。文字形狀崩塌，字母之間也沒有好好連接。下方為 Linotype GmbH 出版的 Mistral 字型。

另外，電腦作業系統的預設字型中，因為包含不同開發商所製作的字型，所以在品質上也會有所差異。像是 Mac 的作業系統 OS X 的標準預設字型內，就包含了由馬修‧卡特（Matthew Carter）設計的 Georgia，以及由赫爾曼‧察普夫（Hermann Zapf）設計的 Zapfino。我認為這兩種字型，即使與現行販賣的字體相比，也屬於品質頂尖的字體。而且，OS X 的標準預設字型「Zapfino」，在 2002 年決定要提供給 Apple 公司作為系統字型時，曾由我和察普夫先生共同花了半年的時間進行改良。所以，不能以「是不是預設字體」去判斷字型的好壞。

此外，將活字時代的字體數位化的字型，也不能光是因為該字體從前很有名，就認為一定是個好字型，因為原版和數位版的字體設計不盡相同。由於金屬活字無法放大或縮小，因此在製作標題用或內文用的活字時，必須隨著文字尺寸的變化去調整設計。不過，照相排版採用的方式，卻是將一個字母直接放大或縮小。也就是說，活字時代依據字的大小進行的視覺效果調整，在照相排版上被省略了。此外，由於照相排版受限於排版機的規格限制，有時會發生字寬被改變，或角度變尖的情況。而進入 DTP（desktop publishing，指透過電腦等數位器材進行編輯出版）的時代後，由於字體數位化的需求急遽增加，於是誕生了許多直接以照相排版的原圖為底，用偷懶的手段數位化而成的字型。

不過，由於現在的印表機在解析度方面也有了進步，因此針對 DTP 初期製作的字型，也出現了一些大幅度改良設計的實驗性嘗試。例如 Linotype GmbH 的

Platinum 系列就是如此 ④。和活字及照相排版時代不同的是，現在已不必再受到機械限制，因此能夠以展現文字原本的美麗為目標做全新改良。例如赫爾曼‧察普夫的 Optima，以及阿德里安‧弗魯提格 (Adrian Frutiger) 的 Avenir。這些字體都是在充分展現字體原設計者的想法之下所製作出來的高品質字型。

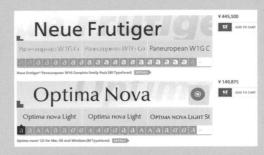

④ Linotype GmbH 出品的高品質字體系列「Platinum Collection」。其中 Neue Frutiger 是依據弗魯提格大師的意見，Optima Nova 則是依據察普夫大師的意見去重製的。

使用免費字型時要注意什麼呢？

要確認是合法字型還是仿冒字型。

解答人　◎ akira1975

首先要注意的是，在這些免費字型中，有沒有不該是免費的字型混在裡面。在網路的世界中，有時會出現某人拷貝了合法販賣的字型，然後冒充為免費字型供人使用的情況。針對這類字型該如何分辨，請參考以下幾項確認重點。

a) 檢查這個字型是否原本是商用字型。

b) 檢查這個字型是否為將商用字型拷貝後變造名稱的仿冒品。或是拷貝自商用字型後，更改其中幾個字的樣式，擅自散布到網路上。

c) 檢查是否為拷貝商用字型的字體樣本後，擅自製作成字型的仿冒品（將非常古老的字體做再製的字型除外）。

要分辨一個字型是否為商用字型的改造版時，如果對字型沒有一定程度的認識，可能會比較困難。如果擔心的話，可以試著用該字型打出幾個字，然後擷取字的圖片放到 MyFonts 的 WTF Engine（www.myfonts.com/whatthefont）這個網站查詢。如果該字體有原版字型存在的話，即可能透過這個網站找到。

若確定是完全自製、非仿造的免費字型的話，就可以參考 p.66 – 68 頁的內容確認是否適用。一個字型是否具有設計感？文字全體是否有一致感？字與字之間的灰度濃淡是否差異太大？是否有針對視覺方面做調整？行距和字距是否設定恰當？輪廓是否分明？這些都是確認時的重點。

另外，免費字型在商業方面的使用規定，會依據作者或字體而有所不同。因此在使用之前，記得一定要好好閱讀規定的內容。

Q4

請告訴我們關於企業識別字體的知識。

可以將既有字型修改後，當成自家公司的企業識別字體來使用嗎？

使用之前請先和擁有原字型版權的字型廠商做確認。

解答人 ◎ 小林章

所謂企業識別字體，就是企業或品牌為了提高視覺上的識別度，規定全公司統一使用的訂製字體。為了在廣告形象隨著商品或服務內容改變的情況下，仍舊可以在傳達詳細資訊的文字部分保持一致性，近年來歐洲地區很盛行企業識別字體的導入。高品質的訂製字體搭配良好的排版，是能夠瞬間傳達企業或集團精神的最佳工具。

在數位字型已經普遍化的現代，不論你在世界何處，要使用同一款字體都是很容易的，這也讓企業得以用一致的整體形象在各媒體做推廣藉以提高視覺識別度的時代來臨。企業識別字體除了可以使用在型錄、廣告等對外的媒體上，更可以在公司內部交流中使用，藉此讓員工感受到身為企業或集團一員的驕傲。

至於企業識別字體的製作方面，則分成直接使用某個字型，或是稍微改變某個字型的形狀來使用，以及重新訂製一個新字型等各式各樣的作法。

右邊是知名的瑞士銀行 UBS 的企業識別字體使用範例 ⑤。他們的企業識別字體是交由 Linotype GmbH 負責製作的。這個字體的原型是 Walbaum 字型。Walbaum 和 Bodoni 一樣，都是屬於擁有橫線細窄特性的字型。但是在製作 UBS 的企業識別字體時，為了讓整體的線條都能被看見，因此針對此特性做了調整，將設計做了大幅度的修改。請看一下斜體字的部分，整體看起來是不是充滿流暢的現代感呢？

像這種情況，就是由擁有 Walbaum 字型版權的 Linotype GmbH 公司，以 Walbaum 為基底去製作 UBS 的訂製字體，然後 UBS 再支付字體的版權費給 Linotype GmbH。

至於「可以去修改原有字型的形狀，然後當成自家公司的企業識別字體來使用嗎？」這個提問應該是指，例如你所任職的設計公司使用 Linotype GmbH 出品的字型去做設計修改，然後當成企業識別字體來使用的情況吧？我建議還是不要這樣做比較好。關於任意修改字型設計這件事，不管是哪一家字型廠商，都會告訴你「請不要這樣做」的。換句話說，任意修改的話，可能會讓字型程式內部產生問題，因而對電腦造成損害，或者造成無法印刷等重大問題。以歐洲來說，正當的作法是在修改字型前，先和擁有版權的字型商聯繫，然後請字型商依照你的要求做修改，製作成企業識別字體。我想日本的字型商應該也希望用同樣的作法吧。

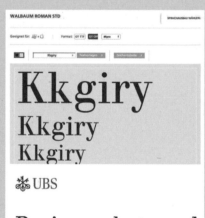

⑤ 原本的 Walbaum 字型（上方）與 UBS 企業識別字體的比較。

Q5 可以使用市面上已有的字型去製作標準字嗎？

歐文及中文可以。日文的話請先詢問廠商。

解答人 ◎ 小林章（歐文部分）

首先我就歐文字型方面做一下說明。譬如說，我想利用 Helvetica 這個字型去製作商店的商標，但是想把商標中的「R」字做一些變形，所以就把文字的輪廓做了一些調整，然後做成一個標準字 ⑥。這種作法在歐文方面是完全沒問題的。例如，Lufthansa 航空公司的商標就是使用 Helvetica 字型，並改變文字間距來做成的標準字商標。也就是說，針對 Helvetica 字體的輪廓去做修改並做成標準字，這是可以的。但如果去改變 Helvetica 字型本身的檔案內容，並且安裝到裝置內的話，這就不允許了（請參照 Q4）。

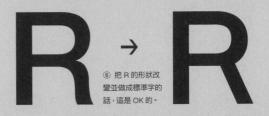

⑥ 把 R 的形狀改變並做成標準字的話，這是 OK 的。

解答人 ◎ 高田裕美（日文部分）

接下來是日文的部分。關於是否能夠使用既有字型去製作標準字，由於各字體出版商的想法不同，因此在選擇作為基底的字型時，最好先跟該字型的出版商確認。另外，關於 TypeBank 出版的 OpenType 字型，不管是購買一年份的 TypeBank Passport，或是從 TypeBank 的選單中購買的字型，都可以使用在製作商標、標題等印刷品，或是電視字幕、廣告看板等商業使用上。想要調整文字形狀來製作成商標的話，也沒有關係。但這個商標本身不能拿去做商標及專利登記，還請包涵。

解答人 ◎ 文鼎科技（中文部分）

如果採用文鼎 iFontCloud 雲端租賃字型，無論是中文、日文或歐文，都可以使用於各種印刷品，如書刊、雜誌、宣傳品、產品包裝等，及企業名稱、標誌或 logo 等設計製作。文鼎也同意將文鼎字型的輪廓做一些調整，成為標準字，但不允許去改變這套字型檔案的內容，或儲存成為另一套字型檔案。上述使用也有限制條件：不得將上述設計直接供自身或他人用於商標或申請為註冊商標，若有上述需求，應另行取得文鼎授權。如果是使用文鼎盒裝字型產品，僅限於個人或企業內部非營利使用，不得作任何商業性用途。

有練字或練歐文書法會不會比較好呢？

我聽說若有練字或學歐文書法，對於標準字或是字型的製作上會有幫助，但具體來說是怎樣的幫助呢？

學習歐文書法，有助於察覺 logo、標準字的不自然之處。

解答人 ◎ Graphic 社編輯部

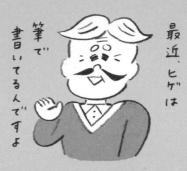

我的鬍子啊，最近都是用毛筆畫出來的喔。

製作字型時，有必要以筆或是毛筆書寫文字嗎？我們來聽聽字體設計師們對於這問題的看法吧。

身為日文字型設計師的西塚涼子小姐認為，練字所累積的知識與經驗，有助於在設計字體時能更快掌握並決定文字的形貌。但以明體來說，其實與書法的筆法造型不盡相同，也有用毛筆無法表現的輪廓與細節。所以她覺得字體設計師並非一定要學習書法或練字，但建議設計字體時若遇到瓶頸，不妨試著拿支毛筆邊寫邊參考寫出的造型，也許會有機會從中想出好造型。

從事歐文字型設計的小林先生也持相同看法。他說書法造詣高超的人，並不一定能設計出很棒的字體。

另一方面，從事歐文書法（calligraphy）創作，也設計字型與標準字的設計師立野先生，則從雙方的角度回答了這個問題。

他認為，學習歐文書法是好事，但相對於設計字型，書法的相關知識較容易運用在設計標準字上。因為製作字型並不是一字一字邊造字邊考慮如何擺放，而是重視整體性大於單字的筆畫造型細節，所以需要架構起一套設計的規範與體系，讓設計出的字型無論接下來會出現哪個字，擺在一起都會是合理好讀的。

解答人 ◎ 立野竜一

自己曾接過一個商品包裝標準字的工作，覺得可作為回答這問題的好例子。當時那間廠商，希望我替他們產品包裝的標準字給予評價。還記得那個標準字的設計巧妙帶入了手寫字的自然運筆，不過其中有些字的某些筆畫被刻意拉長，處理得並不好。其實只要寫過書法，就滿容易能一眼看出標準字設計上不自然的地方。

歐文書法通常是以平頭筆刷或平頭鋼筆等筆尖是平的道具進行書寫，因此若以右手拿筆書寫，自然會產生往左下傾斜的筆畫造型。這就是為什麼標準字若出現往右下傾斜的筆畫造型，就會看起來不自然。

而日文也是一樣的道理，請回想一下自己拿毛筆練習書法時的經驗吧。寫「大」字時，左邊的撇畫是逐漸收細且輕快帶出的收筆，但右邊的捺畫會停頓一次，才做收筆的動作。設計時如果將左右應有的撇捺造型相反錯置，看起來就會很彆扭且不舒服。

所以設計歐文時，先以右手拿書法用具書寫，就能理解何謂自然的文字造型。進一步練習歐文書法，身體會慢慢掌握到文字哪些部分可以拉長做效果，哪些地方不應該做。透過累積書法的書寫經驗，逐漸內化合理的筆畫造型，未來進行創作時就能隨時提取，表現於設計中。

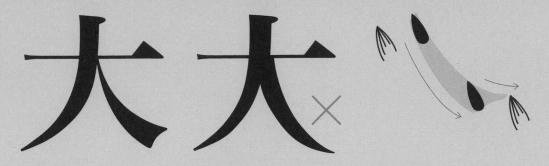

造型會決定於毛筆的角度與運筆手法。如果右邊捺畫的形狀變成像右圖的話，不符合毛筆的運筆動作，看起來就會不自然。

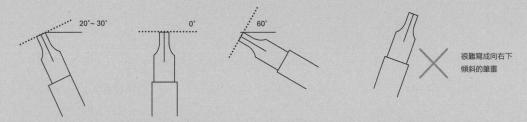

很難寫成向右下
傾斜的筆畫

歐文字體的羅馬體風格，通常是以平頭鋼筆或平頭筆刷等平筆尖道具寫出來的造型為原型。同樣的道理，明體則是以毛筆寫出的造型為原型，再設計出所有筆畫元件。平型鋼筆的基本書寫角度是往右上方傾斜 20°~30°。這是以右手執筆進行書寫時自然而然產生的角度。根據字體風格不同，有可能是以 0° 進行書寫，而文字中的某些部分也可能會以60°的角度運筆。幾乎沒有人會像右圖這樣以右下傾斜的角度下筆。由於手腕會不合理地向右彎曲，在這種姿勢下要進行書寫是相當困難的。

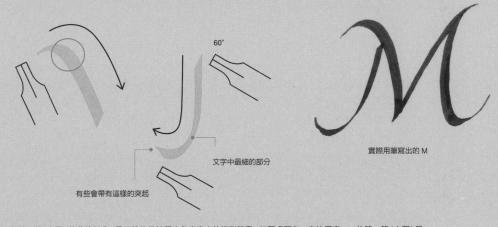

60°

文字中最細的部分

有些會帶有這樣的突起

實際用筆寫出的 M

M 的第二筆（左圖）的曲線部分，是下筆後維持固定角度寫出的拱形筆畫。紅圈處要有一定的厚度。M 的第一筆（中圖）是將筆頭擺成 60°角後向下寫出，筆畫較為細瘦。寫過最細的部分後，再一口氣加粗收尾。隨著筆勢強弱不同，有些字體在末梢部分會突起，這種特殊造型稱為 Fish Tail。

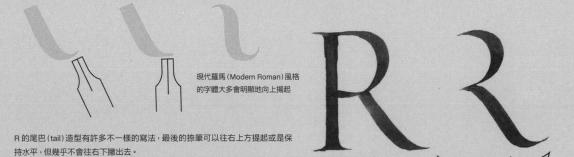

現代羅馬 (Modern Roman) 風格
的字體大多會明顯地向上揚起

R 的尾巴（tail）造型有許多不一樣的寫法，最後的捺筆可以往右上方提起或是保持水平，但幾乎不會往右下撇出去。

Q7 日文與歐文混排時的重點是？

像選搭字體時，兩者之間的距離位置調整等等，
是否可和我們分享您的心得？

A 會依照文章的「內容」與想要強調的「目的」而
有所不同。調整過程中要不斷以自己的眼睛檢
視搭配時的平衡感，再作出最終判斷。

───────────── 中文版編按：此篇概念亦適用於中、歐文混排。

解答人 ◎ 高岡昌生

關於日語之日歐文混排的問題，早從活字時代起就持續被探討，是一個具有難度的議題。日語文章本身就是漢字、平假名、片假名這三者的混排，再加上日文與歐文兩者的文字灰度濃淡不同，文字的結體與筆法也不一樣，造成日文與歐文兩者可以說是不可能完美融合的。所以，在談到日歐混排時，是想盡可能地作出日文與歐文兩者的協調與融合感？還是想做出醒目的搭配呢？依據目的不同，排版時的作法也會隨之變化。

相信大家最為苦惱的，應該是如何讓日文跟歐文兩者協調搭配吧？歐文字型中字母的基準線稱作「基線」（baseline），由於這條線比日文字型的底線位置來得高些，若不加以調整而直接組合，文字高度就不會對齊 ⑦。為了解決這樣的問題，把歐文字母的尺寸放大，或者對齊日歐文間的基線高度等調整是必要的。不過，在進行調整的時候，對於歐文該要放大多少百分比，或是基線要提高多少才好，諸如此類具體數值上的計較其實是沒有必要的。依照文章的內容、日文與歐文在文中所占比率，還有想傳達給讀者的觀感及目的不同，排版手法即

會隨之變化。若真要實際說明日歐文該如何混排，首先選出和文章所用的日文字型看起來尺寸大小相近的歐文字型，再從中選出數款線條粗細也跟日文相近的，最後再不斷嘗試調整尺寸與位置，並檢視跟日文的搭配感，這就是我所認為的唯一方法。

此外，若要使用日文字型內建的附屬歐文字母，需要特別加以留意。日文字型中附屬的歐文字母，大多會為了避免跟日文搭配組合時看起來高低凹凸不平，而特別將下伸部（descender，小寫字母的 y 或 g 等字母向下伸出的部分）設計得較為收斂一些等，進行這類一般歐文字型中不會有的特別調整。因此，若只是像「X 軸、Y 軸」這樣將歐文字母當作記號跟日文做搭配不會有問題，但若是要用來排成好幾個歐文單字組成文句，有時候就會顯得不太合適。所以如果文章內容包含英文人名或是句子，會有好幾個歐文單字或句子，還是不要直接用日文字型內建的英文字母，而是拿正統的歐文字型來調整使用會比較好喔。

⑦ 由於日文與歐文的基線高度不一樣，若不加以調整就直接組合在一起的話，文字的高度會無法對齊而顯得不一致。

日本国Japan

日文的基線　　　　　　　　　　　　　　歐文的基線　　　　x字高

但另一方面，也有日文字型從一開始就考慮到日歐混合排版的需求，再設計出附屬歐文字母，例如ヒラギノ明朝（Hiragino 明體）、タイプバンク明朝／ゴシック（TypeBank 明體／黑體）、AXIS Font ⑧ 等。因此，一開始就選擇使用這些字型也是一種方式。

左邊日本男：請往這個方向再來一點，感覺比較平衡耶……
右邊歐洲男：泥往這梨來，Balance 鼻較好……

| 解答人 | ◎ KON TOYOKO（コン トヨコ） |

預設的讀者是誰，或在怎樣的條件下進行排版？排版時的作法應該因應這些不同而改變。別去思考「日文與歐文的字母間該留幾分之幾的空白才對呢？」這類問題，而是要以「讀者的感受」設身處地去思考，就一定可以找到適當的解決方案。

舉例來說，如果行距比較狹窄，就可以選擇下伸部較短的歐文字型，以避免讓上下兩行文字筆畫交疊在一起；此外還要衡量日文與歐文在文章中所占的字數差異。是整篇充斥著大量英文的文章呢？還是像學術專書般只有些專業名詞？我個人覺得要依照這些不同的條件來改變排版的方法。像有些狀況，反而不是追求日文跟歐文兩者的協調感，而是得讓歐文的部分特別醒目一些。所以排版前要先思索傳達的「目的」為何，再依照此目的考慮排版上的設定比較好。

進行日歐文混排時，無論是怎樣的條件與狀況，符號都是絕對要留意的。舉例來說，如同「I、We、You」所示，單字一個個分開且獨立放入日文文章中時，英語單字間就必須使用日文的逗號（読点）。相反地若是在日文文章中，出現英文如同「Yes, it is.」以英文語句的形式登場的話，就要維持使用屬於英文的逗號（comma）⑨。

括號該使用全形還是半形也是相當重要的。基本上日文文章中所出現的括號應該全都使用全形排版，要注意如果選擇了全形與半形括號設計上差異不大的字型，就有可能發生半形括號混在文中但沒被看出來的錯誤，必須小心。

⑧ AXIS Font 的排版樣本（引用自 TypeProject 網站）。
www.typeproject.com

和欧混植の注意ポイント

欧文の約物か、和文の約物か区別する

選択肢に人称代名詞（I, we, you 等）の異なる格（主格、所有格、目的格等）が並んでいます。

選択肢に人称代名詞（I, we, you 等）の異なる格（主格、所有格、目的格等）が並んでいます。

和欧混植の注意ポイント

欧文の約物か、和文の約物か区別する

選択肢に「はい、そうです」（Yes, it is.）が並んでいます。

選択肢に「はい、そうです」（Yes, it is.）が並んでいます。

⑨ 日文文章中，選用英文符號與日文符號的差異例。

※ 標題 1：日歐文混排時需注意的要點
※ 標題 2：要區分歐文的符號與日文的符號

Q8 網站的排版可以細調到什麼程度？

 想要調的話是可以調得很細，但需要分開指定很多東西，而且在不同環境下顯示效果可能也不太一樣。

———————————————— 中文版編按：中文也是同樣的情形。

解答人 ◎ 山田晃輔（ヤマダコウスケ）

在網頁上的日歐文不同字型混排其實並不是這麼困難，只要在用來設定版型與設計的 CSS 檔案中的 font-weight 屬性，先將歐文字型指定在前面就好了。

以各位最熟悉的 Apple 公司網站為例，歐文、數字的部分，在 Mac 上顯示的不是日文預設的ヒラギノ（Hiragino），而是 Lucida Grande 字型 ⑩。實際看 Apple 網站的設定就會發現，只要像這樣把歐文字型指定在最前面，自然就能達到日、歐文不同字型混排的效果 ⑪。

但光是日歐混排還不夠，一般來說，歐文字型的設計通常會比日文字型來得小，照理來說還需要做一些文字大小的調整。例像是 Illustrator 就有合成字型的功能，能夠自動針對日文、歐文各自調整大小與基線位置，做出很細微的設定。但就網頁設計來說，目前要這樣調整是不容易的，只能針對每個想要調整的地方分別加上 HTML 標籤，再各自設定文字大小與基線位置 ⑫ ⑬。

碰到網站內文等長篇幅的文章，若針對每個字各自調整，原始碼會變得相當冗長，現實上不太可行。而且 Dreamweaver 之類的軟體也不像 Photoshop 或 Illustrator 等軟體，並沒有提供可以連打來調整字間微調（kerning）的快速鍵，要針對內文細調，會相當耗費時間。針對網站標題調整還算是可行 ⑭ ⑮，但網站內文的話，扣掉原始碼會變得太肥大不說，即使調好，不同閱覽環境下版型也可能會跑掉，因此一般是不會進行這麼細微的調整。未來，希望這些調整可以在網頁字型服務端設定，可能會更方便使用

花了整整 3 天終於調好 126 行了～明天繼續奮戰 …

〈總整理〉網頁設計上日歐混排的現況

• 使用 CSS 可做若干程度的調整。

• 調標題還好，調內文是搞笑。

• 考慮到不同環境下效果可能不同，小心不要調了半天只是在自爽。

• 希望國內的網頁字型服務能夠加上自動判斷日文、英文的機制來造福大家。

拡大してみると....

不可能だと思えるでしょう。より大き
より速いチップ、超高速ワイヤレステクノロ
iSight カメラなど、こんなに多くの機能を
こんなに薄く、軽くするなんて。でも
iPhone 5 は、これまでで最も薄く、最も

3

⑩ 放大 Apple 網站，可以看到日文的部分是ヒラギノ角ゴシック（Hiragino 黑體），英文是 Lucida Grande。

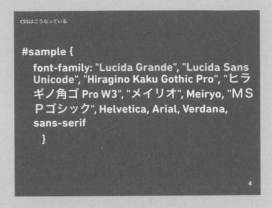

CSSはこうなっている

```
#sample {
    font-family: "Lucida Grande", "Lucida Sans
    Unicode", "Hiragino Kaku Gothic Pro", "ヒラ
    ギノ角ゴ Pro W3", "メイリオ", Meiryo, "ＭＳ
    Ｐゴシック", Helvetica, Arial, Verdana,
    sans-serif
    }
```

4

⑪ 左圖部分的網頁 CSS。日文與歐文各自指定了字型。

和文と欧文の調整が必要なケース

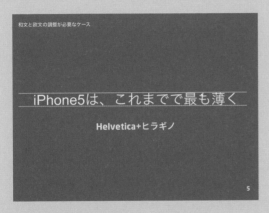

iPhone5は、これまでで最も薄く

Helvetica+ヒラギノ

5

⑫ 需要特別調整日文與歐文的案例。

できないことはないけど...

```
<p>
<span>iPhone5</span>は、
これまでで最も薄く
</p>

p span {
    font-size: 110%;
    vertical-align: 1%;
}
```

7

⑬ 雖然不是不能變更字型大小與基線，但需要分別寫敘述碼去設定，相當麻煩。

ウェブフォントデザインアワード2011のサイト

Web **Designing**
ウェブフォント
デザインアワード 2011

http://pr.fontplus.jp/

8

⑭ 使用網頁字型設計的「Web Font Design Award 2011」網站。

19文字が約500文字に肥大化

```
<span class="title">
<span id="tilteNode01">ウ</span><span id="tilteNode02">エ</span><span
id="tilteNode03">ブ</span><span id="tilteNode04">フ</span><span
id="tilteNode05">オ</span><span id="tilteNode06">ン</span>
<span id="tilteNode07">ト</span>
</span>
<br />
<span class="title">
<span id="tilteNode08">デ</span><span id="tilteNode09">ザ</span><span
id="tilteNode10">イ</span><span id="tilteNode11">ン</span><span
id="tilteNode12">ア</span><span id="tilteNode13">ワ</span><span
id="tilteNode14">ー</span><span id="tilteNode15">ド</span>
</span>
<span class="year">
<span id="tilteNode16">2</span><span id="tilteNode17">0</span><span
id="tilteNode18">1</span><span id="tilteNode19">1</span>
</span>
```

9

⑮ 光是設定標題的 19 個字，就需要這麼長的原始碼。

化學式該如何排版？

當文章內容出現像是「TNF-α 值」這樣的化學符號時，如果不知道那是連字符號（hyphen）還是破折號（dash）的話，該怎麼組合文字才好呢？

先跟客戶或原稿撰寫人確認。

解答人　◎ 高岡昌生

以前我曾經接過一家藥商的排版工作。那時就曾被再三警告，絕對不能擅自按自己的意思去排版。因為藥品這種東西，就算只有標錯一點記號，都足以讓良藥變毒藥。所以排版的人絕不能擅自去調整原稿。不管是連接符號或破折號，都不能單憑自己的想法去標示。尤其像化學公式這類的東西，不僅和一般的排版不同，如果原稿是手寫的話，文字更有屬於自己的手寫習慣。因此，如果遇到無法確定的字，一定要先跟撰稿人作確認才行。

就算是在照相排版的全盛時期，還是會把醫學、藥品相關的書籍留到最後，用活字來排版製作。因為照相排版的原稿是用相紙去貼的，有可能會發生原稿在符號等細微部分脫落的情況下直接被拿去印刷的意外，因此會把這類原稿留到最後，使用最不需要擔心的活版印刷去製作。由此可見，藥品相關的排版就是得這麼慎重處理才行。

能夠讓排版技術進步的方法是？

請告訴我們有什麼方法能夠讓排版技術進步。該怎麼鍛鍊自己的眼光，去分辨排版的好壞呢？

多去看看好的排版實例，並且實際去排版，讓身體能夠記住。

解答人　◎ Graphic 社編輯部

關於這方面，並沒有像魔法般在短時間內就能進步的方法，也沒有只要記住就萬事 OK 的訣竅。總之，盡量去看優秀的排版範例，然後實際動手嘗試排版、不斷練習，除此之外沒有其他辦法。我認為，透過這樣一點一滴不斷認真練習，慢慢就能夠鍛鍊出眼光和技巧，讓自己的身體憑感覺去理解。在還未習慣的時候，可能較難理解哪些才算是好的排版。像這種時候，推薦多去看看由金

屬活字組成的優秀排版範例。由工匠使用優質金屬活字仔細組合而成的排版，實在非常美麗，現在看來依然十分值得參考（請參照右頁中的《世界絕美歐文活字範例集》〔世界の美しい歐文活字見本帳〕）。至於要用什麼樣的字體去組合，字與字、詞與詞的間距該保持多大，只要仔細觀察，應該就能得到許多發現。

Garamond

At the end of the 19th century the French National Printing Office, founded in 1641 by Cardinal Richelieu, reminded the world through a number of scholarly monumental books that it had been for centuries a great repository of typographical material. In the course of these researches there were brought to light three sets of punches of remarkable beauty and personality. These punches were evidently of an age equal to that of the office itself, and their description, *Caractères de l'Université*, had in the course of centuries also acquired an ascription to Claude Garamond.

When these types were copied by various typefounders after the first world war, they were issued under the name of Garamond; but in 1926 Paul Beaujon's researches in *The Fleuron* identified the designer as Jean Jannon. It was then too late to rename the face, and Jannon remains better known as the printer of a famous miniature Bible than as the originator of one of the most popular 20th-century types.

Jannon, a self-taught punch-cutter, was printer to the Calvinist Academy at Sedan. Owing to political disturbances in 1615, he was deprived of his type supplies from Frankfurt and in the space of only six years he cut and struck a magnificent range of sizes. Based on Garamond's

models, his design is much lighter and more open and characterized by the sharply-cupped top serifs to some of the letters.

'Monotype' Garamond was the first series to be cut in the ambitious programme of matrix production undertaken by the Corporation in 1922, and it is a close reproduction of Jannon's original. Its early use by the Pelican, Cloister and Nonesuch Presses swiftly made it a "classic", and it is now one of the most widely-used book, periodical and jobbing faces, particularly on the Continent. It is by no means an all-purpose face. Originally designed to stand up to heavy inking and "bash" impression on a damp hand-made paper, it tends to look thin and fussy on coated paper, but it reproduces well by offset.

The italic is taken from a fount of Granjon, which appeared in the repertory of the Imprimerie Royale and was probably cut in the middle of the 16th century. Its letters are decidedly irregular in slant and steeply inclined, but an alternative, more regularized italic (Series 174) is also available. Both italics are equipped with an extensive range of swash letters and ligatures; a complete range of the 8-point size is shown on the back page. There is also a companion bold face design (Series 201) with one of the best italics available for display work.

Monotype

Reg. Trade Mark

'MONOTYPE'

BEMBO

'Monotype' Bembo has achieved that "permanent future", forecast by a reviewer in *The Fleuron* (1930). "It will be used by the 'undistinguished' as well as the distinguished printer, for it possesses all the virtues in an eminent degree; a first-class legibility in its own right, an Englishness conferred by our use of Caslon for two centuries, economy in a-z space, adequate but not extravagant ascenders and descenders, agreeable variety of thicks and thins, a perfect grace in combination and, above all, a due capacity for enlargement."

With Bembo (1929), The Monotype Corporation restored to the printer's typographic heritage the earliest, and undoubtedly the most beautiful, old face design in the history of typography. Cut by Francesco Griffo, one of the most accomplished goldsmiths and engravers of the 15th century, it was first used by Aldus Manutius in a tract by the humanist scholar and poet, Pietro Bembo, published in Venice in 1495.

The superb quality of the design and the great prestige of the printer carried the pattern all over Europe. It was copied by Claude Garamond for the Paris printers, and by Robert Granjon for Christopher Plantin and others. It took deep root in the Netherlands, where it was recut by van Dijck; and it was this version that Caslon took as his model when the English typefounding trade was revived in the 18th century.

It is not surprising that Bembo has, in the last few years, become the most popular face in the annual selection of British books for the N.B.L. exhibitions of book design. Quite apart from its typographic charm, it is an ideal book face. Economically a good space-saver, it requires minimum leading for easy readability. It is a versatile face, which prints well on most paper surfaces, and it has been successfully reproduced by photo-offset and photogravure.

The first italic to Series 270 was a new chancery, Bembo Condensed Italic, designed by Mr. Alfred Fairbank, but this letter was found to be too individual to harmonize with the roman. The standard italic was based on chancery types used by the great writing master, Tagliente, but extensively revised for machine composition. There is a companion bold, which is both useful and pleasing as a bold face design.

Bembo: 12 point, 3 point leaded

'MONOTYPE'

BASKERVILLE

JOHN BASKERVILLE of Birmingham was a writing-master and stone-cutter whose experiments with the printed book were of profound typographical importance. While Caslon had been strongly influenced by the Dutch letter, Baskerville broke with tradition and reflected in his type the rounder, more sharply-cut letter of 18th-century stone inscriptions and copy books. His types foreshadow the "modern" cut in such novel characteristics as the increase in contrast between thick and thin strokes and a shifting of the stress from the diagonal to the vertical.

Born in 1706, it was not until 1750 (after he had amassed a fortune in the japanning business) that Baskerville turned to type-cutting and printing. He realised that his new style of letter would be most effective if cleanly printed on smooth paper with really black ink. He built his own presses, experimented with ink and evolved a method of hot-pressing the printed sheet to a smooth, glossy finish. It was this that gave his books a machine-made appearance very different from the hand-made look of normal 18th-century presswork.

Baskerville's types never entered into general commercial use in England (the 18th-century printer and the later 19th-century "old face" revivalist remained satis-

fied with Caslon), but their recutting by The Monotype Corporation in 1923 achieved such immediate success that other foundries and composing-machine manufacturers followed suit. Baskerville's seventeen sizes of type varied considerably from size to size. The model for series 169 was his great primer design, which was regularised in form and slightly tightened in fit.

Although widely set, its letters combine well into words, and it benefits from being leaded. The consistent proportioning of the capitals harmonises well with the lower case. The form of the letters is arranged so that the upright strokes and curves support and complement each other, and their general width and roundness avoid the aridity of the typical "moderns" face. The italic is somewhat narrow, but its general treatment is pleasant and reflects the genius of the one-time writing-master.

It is a useful face for seven-alphabet work with either its bold companion (series 312) or the handsome semi-bold (series 313) which has its own italic. Series 169 is well equipped for linguistic setting and it has also been used for mathematical composition. It achieves good results on many different kinds of paper and it is particularly successful when reproduced by gravure or offset.

'MONOTYPE'

THIS CLASSIC TYPEFACE WAS CUT

SPECTRUM

BY THE MONOTYPE CORPORATION LIMITED

DESIGNED

IN JOINT COLLABORATION WITH

BY JAN VAN

J. ENSCHEDE EN ZONEN, HAARLEM

KRIMPEN

值得參考的排版範例（出自《世界絕美歐文活字範例集》(世界の美しい欧文活字見本帳)。

Q11 義大利體（Italic）、斜體（Oblique）、後傾體（Back Slant）之間有什麼不同呢？

A 是根據不同的使用目的設計的。

解答人　◎ 小林章 + akira1975

所謂的義大利體（Italic），意思是「義大利風格的字體」。最早是指在義大利所使用的手寫體，因手寫的關係，有向右傾斜的特徵。後來有些字體即便不是手寫風格的，也會被稱為義大利體，這時指的是將文字右傾後，進一步修正字形歪斜變形的地方、經過細部調整的字體。另一方面，所謂的斜體（Oblique）則是指單純將文字做向右傾斜處理的字體。與義大利體最大的差別在於只是向右傾斜，並沒有修正字形上的歪斜或變形。另外還有與

義大利體及斜體完全相反，是向左傾斜的後傾體（Back Slant）。在 Kursivschrift 和 Roemisch 等字體裡都有後傾體，一開始似乎是為了地圖上各種標記的需求所延伸出來的字體。有時地圖在印刷上能使用的顏色有限，在要區分相同名稱的地方與河川時，後傾體就能派上用場。像是河川名用後傾體表示，與同名的地名做區分。後傾體的英文也有人稱作 Reclining，不過最常聽到的還是 Back Slant。

義大利體與斜體的比較

義大利體
Helvetica Bold Italic

TYPOGRAPHY

斜體
Helvetica Bold Oblique

TYPOGRAPHY

義大利體和後傾體的比較

義大利體
Roemisch Liegend /
Roemisch Italic

TYPOGRAPHY

後傾體
Roemisch Rueck Liegend /
Roemisch Reclining

TYPOGRAPHY

Columns

專欄連載

文／小林章 Text by Akira Kobayashi　　翻譯／高錡樺 Translated by Kika Kao

歐文字體製作方法 Vol. 02

挑戰製作草書體（script）
スクリプト体を作ろう

在特輯「來做 logo 吧！」歐文篇裡，已介紹了標準字（logotype）製作的相關要領。此章節則主要是針對內文用字體，根據不同的字體類型分別作介紹。這些製作過程由蒙納公司的字體設計總監小林章親自撰寫，是只有在這裡才能讀得到的內容。

草書體的靈魂就是流暢度與節奏感

對於想要自己從頭開始設計歐文字體，卻沒有把握如何修正字形以及文字大小、粗細度等問題的讀者，這裡幫大家整理了 6 頁的拉丁字母製作要領，當然這部分也能應用於歐文 logo 的設計。

前一回介紹了無襯線體（san serif）的製作方法，這一回讓我們來製作草書體（script）吧。所謂的草書體，就是有著運筆書寫感的字體。有些在筆畫的部分很明顯地文字相連不間斷，有的雖然沒有相連，但保留了手寫的韻味，這些都可稱為草書體。

你可能會覺得「字寫得漂亮的人才做得出來」，不過事實上有名的草書體中，也有非常多不是歐文書法家所設計的。換個角度想，草書體本來就是要表現筆跡獨特性，透過每個人不同的表現方式，才更能有不一樣的特色。

先掌握接下來要談的基本要素，再參考後面的字體範例，一起來製作看看吧！後半部的各個例子會有詳細說明，相信能讓你理解基本的法則。

草書體最重要的就是「流暢度」與「節奏感」。使用鉛筆、原子筆等流暢地描繪波浪狀（如下），就能感受到一種如同用一定的步伐走路、跑步的流暢度與節奏感。重點即是要駕馭這樣的感覺。

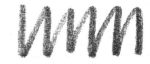

Commercial Script

Mistral *Blaze* Scarborough Bold

Snell Roundhand Script

草書體（script）的基本要素

1.

以這三個例子來看，單個小寫 n 和連續的 n，除了左下轉折處外，都是帶有圓滑感的設計。讓我們來注意這些圓滑的部分。

最上面的例子轉彎處圓滑度最高，線段幾乎沒有任何傾斜，感覺書寫的節奏相當緩慢。而最下面的例子圓滑度則最低，變得較尖銳，線段有一定程度的傾斜。最上面像是一個剛學會寫字的小孩子，和緩而規律地書寫著，而最下方則像是早已熟悉文字的成熟大人，快速又流暢地書寫著。從這裡可以發現，光是簡單改變書寫的傾斜角度與圓滑度，就能呈現出線段的各種表情。

2.

與 1. 完全相同的字母排列，不過文字並沒有相連在一起，只單純地描繪出「文字部分」而省略了「文字間相連的筆畫部分」。不過，視線上還是能追隨到上一個筆畫的運筆軌跡，就像是書寫中提筆後再次接著書寫的感覺，因此與 1. 給人的印象大致相同。

3.

明顯表現粗細線段間抑揚頓挫的設計。文字與文字相連的部分以細線處理，而細線直接嵌入下一個字母的筆畫之中。這部分後面的「參考案例」章節中會做更詳細的解說。

4.

流暢度不是很好的例子之一。文字雖然與 2. 中央那一排相同，但字母與字母間完全不在運筆的動線上，排列得相當擁擠，視線上也追隨不到上一個筆畫的運筆軌跡。

5.

這也是流暢度不是很好的例子。單看一個字母可能不會察覺，但文字連續相接不間斷時，會發現書寫方向在連接處突然改變，打斷了運筆的流暢度。

nmn nin

6. 左例雖然筆畫的部分確實流暢相連，不過卻失去了節奏感。以 n 的字寬為基準的話，m 被擠壓過度，而 i 的字寬太大。如同一開始提醒大家注意的，草書體最重要的就是踩穩步伐，保持一定的「流暢度」和「節奏感」。製作歐文字體時，不只草書體，所有的字體都一樣，一定要徹底丟掉「一個文字填入一個方格」的思考方式。(請參考 logo 特輯 p.44)

nmn nmm nin non

7. 這裡以波浪般的 n 字寬為基準，用兩個波浪的寬度去繪製 m，這是相當重要的環節。文字內側的空間 (水藍色) 和文字筆畫相連之處的空間 (粉紅色) 交錯穿插時，別忘記踩穩步伐，保持一定的節奏感。字母 o 的內側空間也是，最理想的狀態會是與 n 內側空間的面積差不多。在這個例子當中，「文字部分」和「文字間相連的筆畫部分」兩者的空間面積差異比較大，以水藍色標示的「文字部分」空間稍大，而文字傾斜程度較小，因而給人一種緩緩書寫的感受。

nmn nmm nin non

8. 此例也同樣以連續而相同的節奏繪製，不過給人更快速書寫的感受。這種有明顯傾斜的草書體，水藍色與粉紅色的空間面積幾乎是相同的。雖然字形可能和上面相比不那麼清晰明瞭，但給人一種對文字熟悉、流暢又快速書寫的感受。

en on

9. 先不論文字相連部分曲線的順暢度與節奏感，這部分想與大家討論「這個字是這樣寫的嗎？」。範例中的 en 和 on，只是在腦海中思考過的結果。實際拿筆書寫，就能馬上感覺到運筆的不順暢之處。在製作草書體的時候，為了避免這樣的情況，請拿筆嘗試書寫幾次，找到符合運筆軌跡的設計。這不需要字寫得很漂亮，任何人都可以做得到。

從點開始書寫，接著一口氣寫完 n

10. 符合運筆的範例之一，可以說是標準的草書體範例。與 n 相接的部分，只要將筆畫從同樣的角度和地方連接上即可。而 on 的部分，也只要在書寫 o 的時候一邊留意接下來 n 的起筆處，就能順暢連接過去。

2. 回到一開始的起始點，第二筆直接一口氣寫完 n

從點開始書寫，接著一口氣寫完 n

1. 從點開始書寫，第一筆先寫一個 c 形

11. 這也是符合運筆的範例，不過是「對書寫相當熟悉的人」的進階版本。如果了解歐文書法的一些筆法，或許能更容易理解。在這個案例當中，接續在 e 與 o 後面的字母 n，都採用了不同的字形。就像替換字符 (alternates，意指同一個字母的不同設計) 一樣，提供除了原本標準字形 n 之外的其他選擇。當然除這裡的 en 與 on 外，也還有更多不同的組合方式及各種版本。如果手邊有可以參考的歐文書法書籍的話，一邊臨摹一邊試著將值得參考的運筆拆解方式融合在設計之中吧。

確認以上的基本要素後，讓我們來看幾個值得參考的實際案例吧！

參考案例

製作草書體時常遇到這種情形——將完成的字母全部列出來之後，發現仍沒有流暢相接在一起。為了讓製作過程更有效率，將腦中想像的成品進行描繪、打稿等事前準備是相當重要的。讓我們參考現有的幾個草書體，來理解它們的組成構造吧。大致上可區分成兩種：一種是線段與線段直接相連，另一種是線段嵌入下一個字母的筆畫之中（如 p.83 第 3 點）。不過字體帶給人的印象是高雅或活潑動感等，並非取決於這個構造，而是依字形的氛圍、線段的輪廓粗細而定。

—— 線段與線段相接的草書體 ——

流暢的 Commercial Script 和充滿躍動感的 Mistral，都是以線段與線段相接的範例。文字的主要筆畫較粗（像是 n 由上往下書寫的筆畫），而由下至右上的線段則逐漸變細。小寫的左側有纖細的引導線段，而右側則有向上收筆的筆畫尾端，前面小寫的筆畫尾端即能與下一個字母的引導線段互相連在一起。不過像這樣纖細的線段，如果能流暢相接在一起的話當然沒問題，但若是接合處沒有銜接好就會非常明顯。像 Commercial Script 這樣，主要筆畫較粗，而收筆尾端線段極細的情況下，就算字母的起始點和收筆處直接垂直切斷，也不會突兀。但像是以粗簽字筆書寫的 Mistral 就不同了，以垂直線切斷的話，會有一種筆畫突然斷掉的不自然感，因此在筆畫起始點和收筆處，會特意保留如同筆跡般的圓潤感。這樣的筆畫能與下一個字母相接時自然重疊，更讓文字連續排列時不會有任何的突兀感。

在符合「筆畫相接處得是固定的」這個條件下，Mistral 還是能給人躍動感的印象。這除了是因為它保留了簽字筆書寫的自然輪廓之外，主要的原因還有字母的大小及上下位置經過相當巧妙的安排，以相當舒服的節奏上下擺動。注意這兩個字體在範例的「Handwriting」裡，分別是如何處理 w 和 r 的連接處（下圖）。Commercial Script 相當用心地設計了筆畫可以如何延續，而 Mistral 相較之下並沒有特別處理。

Commercial Script — Commercial Script

a e u n o n
naneninunon
Handwriting

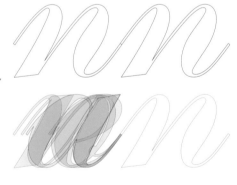

Mistral — Mistral

a e u n o n
naneninunon
Handwriting

線段直接嵌入下一個字母筆畫之中的草書體

可以參考流暢不間斷的 Snell Roundhand Script，以及速度感十足的 Blaze。這類型的草書體，在小寫的左側並沒有纖細的引導線段，而是讓前面小寫的筆畫尾端直接嵌入下一個字母的筆畫之中。這個方法不像前一個作法有固定的相接處，因此使用上較為自由。像是 Snell Roundhand Script 的字母 o 就不必像 Commercial Script 的 w 一樣，為了與下一個字母相接而得將收筆尾端的線段刻意往下移，即便收筆尾端的線段落在上方，相接之處看起來還是很自然。而 Blaze 的 o 雖然沒有與下一個字母相接的筆畫尾端，也不會讓人覺得突兀。

Snell Roundhand Script　Snell Roundhand Script

aeuno n

naneninunon

Handwriting

Blaze　Blaze

aeuno n

naneninunon

Handwriting

Commercial Script 為 Monotype 的商標。ITC Blaze、ITC Elegy、ITC Scarborough 為 Typeface Corporation 的商標。
Mistral、Hamada、Snell Roundhand 為 Monotype 的商標。

筆畫不相連的草書體

ITC Scarborough 雖然筆畫沒有相連，但在 r 和 o 等字母右上的微捲曲筆畫，讓視覺上的運筆軌跡成功銜接到下一個字母的左上方。不過如果所有字母都加入這種捲曲筆畫，整體會看起來過於重複，因此只要選擇性地在數個文字上表現，反而能讓字體特色更加顯著。

Scarborough Bold Scarborough Bold

a e u n o n

naneninunon

Handwriting

那大寫字母呢？

由於大寫字母容易出現各種裝飾性的筆畫元素和變化，因此這裡只針對小寫字母進行介紹。舉兩個極端的例子吧。下圖左側是類似 Commercial Script 的 ITC Elegy 字體，常使用在名片、紙鈔，以及早期的銅版印刷等，也稱做銅版雕刻系字體（Copperplate）。能夠像這樣在筆畫中不斷增加裝飾線條，也是草書體令人玩味的地方。

　　右側的 Hamada 字體，是我和一位左撇子的英國歐文書法家 Gaynor Goffe 共同製作而成的。如同在 p.84 圖 11 中字母 e 的繪製技巧，c 分成了兩筆書寫，不過這裡刻意不將筆畫重疊在一起，而是當作裝飾的一部分。沒有纖細引導線段的 g 和 r，則利用空間上的安排，讓運筆軌跡在視覺上相連。為了讓 Hamada 更接近手寫的韻味，我們在很多地方都下了不少功夫，像是在小寫 l 也做了連字的處理。

Typography calligraphy

看了許多字體的參考案例後，不曉得讀者有沒有發現，每個參考範例的第一行都是單個字母，下一行則是在 n 之間穿插著其他字母，最後一行才組成一個完整的單字來看呢？就像一開始提到的，草書體的靈魂就是「流暢度」與「節奏感」，所以想藉此呈現方式讓讀者更加理解這點。在設計發想階段繪製草圖時，也要注意不能只按照 abc 的字母順序製作，而要試著寫出幾個單字來檢視。例如從含有字母 o 的幾個單字中，選出覺得好的、在書寫筆勢裡「有生命力」的寫法，會使設計過程更加的順利。

▶ 下一回 ——— 挑戰羅馬體（serif）

這是誰設計的？　企業標誌篇 02

NHK Studio Park 的視覺形象（VI）更新

NHK スタジオパーク VI リニューアル

「這是誰設計的？」是針對包裝、商標等周遭常見物品做專門報導的連載專欄。本次特別針對 NHK Studio Park（NHK スタジオパーク）的商標及標示設計做了採訪，為各位介紹商標和標示方面的使用及發展。

渡部千春｜設計類作家。東京造形大學副教授。著有《這是誰設計的？》（これ、誰がデザインしたの？）、《世界各地的日本品牌》（日本ブランドが世界を巡る）等書。
blog.excite.co.jp/dezagen

左上：商標定稿。使用九種顏色的色塊來搭配 NHK 所擁有的電視台、廣播電台的數量。
左下：英文字母及片假名商標。
上：入口標示及門票。將商標作為室外引導標示來使用。因為是由色塊所組成的，所以從遠處看來也非常醒目。

新丸ゴPro-M	エヌエイチケイをまるごと楽しむ、放送テーマパーク。	DIN Next Rounded LT Pro Medium	abcdefghijklmnopqrstuvwxyz $1234567890.,-:;!?()/ ABCDEFGHIJKLMNOPQRSTUVWXYZ&
新丸ゴPro-R	エヌエイチケイをまるごと楽しむ、放送テーマパーク。	DIN Next Rounded LT Pro Regular	abcdefghijklmnopqrstuvwxyz $1234567890.,-:;!?()/ ABCDEFGHIJKLMNOPQRSTUVWXYZ&
新丸ゴPro-L	エヌエイチケイをまるごと楽しむ、放送テーマパーク。	DIN Next Rounded LT Pro Light	abcdefghijklmnopqrstuvwxyz $1234567890.,-:;!?()/ ABCDEFGHIJKLMNOPQRSTUVWXYZ&

配合商標搭配指定字體。日文部分使用新丸ゴ Pro，歐文部分使用 DIN Next Rounded。

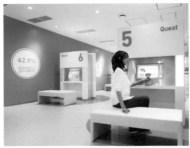

館內空間連同商店、咖啡館在內，依照主題共劃分成 19 個房間，每個房間都以顏色來區隔，並使用色塊結構在白色牆面上點綴裝飾，讓整體設計和商標產生共通的印象。電梯等標示圖像的設計也是由氏設計（氏デザイン）公司所設計的。
www.nhk.or.jp/studiopark

製作：NHK Enterprises, Inc.（NHK エンタープライズ）
空間＆展示總監：中原崇志
平面設計：氏設計

氏設計（氏デザイン）
前田豐先生於 2005 年開設的設計事務所。業務範圍包含平面設計、標示計畫等工作。ujidesign.com

商標的使用目的分為很多種。有的是用來代表公司形象，有的是作為商品的品牌標誌，有的甚至作為場所名稱標示，各種商標各自有不同的功能。例如，以介紹 NHK 的節目及角色為主要目的的主題樂園「Studio Park」的商標，對於為了場地而製作的商標來說，就是一個非常好的例子。由氏設計負責製作的這個商標，是為了配合 2011 年 10 月 10 日全館重新改裝開幕所設計的，其中也包含了廁所、通道等說明標示，以及牆上的禁止事項標示等方面的設計。也就是說，商標設計固然是整體的重心，但在視覺形象方面，如何將商標擴展到整體空間，也是設計的一部分。另外，由於來館參觀的遊客中，孩童和高齡者占壓倒性的多數，因此在把商標擴展應用到整體空間

時，也要追求清楚易懂的功能。這款商標是以 3×3 的橫式方形色塊，搭配具有清爽感的文字標誌所組成。由於方形色塊的設計是多色且圖騰化的，因此也被應用在牆面和印刷品上面。
「在為空間設計 VI 視覺形象的時候，我們會傾向設計出容易延伸和變化使用的圖騰。舉例來說，像是 80 年代盛行製作非常美麗的 CI 商標和標示，雖然我也很喜歡這種設計，但這類標誌如果要配置到空間中，能夠應用的方面相當有限。相較之下，使用圖騰化的單純形狀，比較容易做各種延伸應用。像是使用色塊組合，就能簡單地將商標的印象具體並靈活地展現在空間中。」前田先生說。
商標是以 1966 年的 OCR-A 這款字型為基礎（雖然經過相當大

的修改），具有直線要素，骨架扎實明顯，同時擁有圓角的柔和感和親切感。歐文的指定使用字體是 DIN Next Rounded，用在廣告文宣及館內的引導說明等方面。
「由於 DIN 直接使用時視覺上是等寬的，因此看起來不只有商標感，也有內文字體般的感覺，是一款很棒的字型。」前田先生說。
這款視覺形象的成果，兼具了強烈感、柔和感、易辨性，色塊也與各空間的分色呼應。這個實例可以讓大眾重新了解，商標可以如同印章般作為公司或品牌的門面，也能延伸到空間（或網頁、周邊商品等各方面）設計中，但這兩種用途在思考和製作方法上有所不同。

文／山田晃輔 ヤマダコウスケ Text by Kosuke Yamada　　　　　翻譯／柯志杰 Translated by But Ko

What's Web Font　Vol. 02

還想了解更多網頁字型的事！
もっと知りたい Web フォント

在上期，我們介紹了關於網頁字型基礎的架構，
以及國內外的網頁字型服務。
而這次，我們則要聚焦在國外的 Web Typography，
介紹更多網頁字型的最新動向。

山田晃輔｜PETITBOYS｜網頁設計師、文字工作者，經營關於 Typography 的資訊網站「フォントブログ」。www.petitboys.com

丟掉「圖片文字」吧！網頁字型對大家來說都是利多

網頁設計時若想選擇、指定字型，技術上來說雖是可行的──可以用 CSS 指定任意的字型，但實務上就是「沒辦法」：只要訪客的裝置沒有安裝那套字型，就無法顯示。就像是把 Illustrator、InDesign 製作的檔案交給其他

設計師接手一樣，碰到沒有安裝的字型，就會被換成其他的字型顯示。
以往通常會採取「把文字作成圖片」的方式來解決這個問題，但嚴格來說，圖片文字因為不是單純的文字資料，麻煩的地方實在

太多了。所以才會有網頁字型（webfonts）技術的出現──將字型資料放在伺服器上，自動下載到訪客的裝置裡來顯示字型。靠這樣的技術，就能在任何裝置下顯示出相同的字型了（請參考《字誌 01》）。

若是圖片文字……		若是網頁字型……

Client

圖片文字無法被 Google、Yahoo! 這些搜尋引擎找到，但若只用一般預設字型又不太好看，而且每次要求設計公司修改，都要花好多時間。

Client

來自搜尋引擎的訪客變多了，商品也比以前賣更好了，而且設計公司配合修改需求的速度也變快多了。

Designer

打開繪圖軟體、輸入文字、選擇字型、匯出成網頁用圖片、貼到 HTML 裡、設定 alt 屬性……每次改網頁都要跑一次這一連串的流程，好想能趕快搞定回家。

Designer

改網頁只需要動 HTML 內容就好，不需要再打開繪圖軟體忙半天，輕鬆很多，今天看來能夠早點回家了。

User

好不容易找到喜歡的商品想要貼在 Facebook 跟朋友分享……什麼！竟然不能複製貼上！而且在手機上想要放大畫面文字就糊掉了。碰到英文也沒辦法用翻譯網站翻譯……

User

找到喜歡的商品，可以輕鬆貼在 Facebook 跟朋友分享囉，在手機上放大畫面文字也很清晰。翻譯網站也能正常翻譯了。

網頁字型的最新動態

 ① 隨著買斷型與免費的 Google Web Fonts 普及，現在國外網站使用網頁字型已經是理所當然

現在歐美的網站，無論規模與類型，幾乎都使用了網頁字型，到處都是文字美觀的網站。

幾年前網頁字型服務還在實驗階段，花了好一段時間才比較被世人認知。近年除了月費式的雲端型網頁字型服務（如 Font.com）之外，只需要購買自己所需的字型，放在自己伺服器上的買斷型方式（如 MyFonts）也愈來愈普及了（請參考本雜誌第一期）。

另外，即便是沒有足夠預算可以花在網頁字型上，也有免費的 Google Web Fonts（www.google.com/webfonts）服務廣受多數網站使用。雖然免費，但也提供了不少專業字型，是高人氣的主因。（譯註：目前 Google Web Fonts 已經實驗性提供中文網頁字型，但因為不是採取動態產生子集，而是憑藉著 Google 的大頻寬，直接將整個字型檔整個傳送下來，雖然瀏覽速度不會因此變慢，但對於行動裝置的訪客來說實在太耗費流量，因此並不建議使用。）

② 螢幕上的易辨性開始受到重視，與紙媒發展出不同的動向

平常網頁字型使用的就是一般桌面應用程式在用的字型檔，但也有一些公司開始提供特別調整過 Hinting（提示系統將字型外框轉成螢幕點陣時理想的轉換方式）、能夠在螢幕上顯示得更漂亮的字型。國內外的網頁字型都在不停追求更高的品質，例如國外的字型公司 Font Bureau 就在自己公司的網頁字型服務上，提供了即使字級數再小也不會模糊掉的 The Reading Edge Series 系列字型。而且網頁上流行很多不同於傳統的字型，例如：Slab Serif（平襯線）字體，及需要付費的 Proxima Nova、Museo 字型等，螢幕世界的字型呈現獨有的流行趨勢，也令人非常感興趣。

The Reading Edge Series
www.fontbureau.com/ReadingEdge

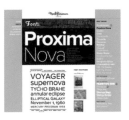

Proxima Nova
www.ms-studio.com/FontSales/proximanova.html

③ 網頁字型是「自適應式網頁設計」的重要元素

近年來瀏覽網頁的環境不只有電腦，還多了手機、平板電腦、遊戲機、電視機等各式各樣的裝置。由於各種環境的尺寸、解析度都有所不同，能夠根據環境的差異自動調整版型的「自適應式（responsive）網頁設計」的概念逐漸普及了，這對網站的應用方式、製作流程來說，都是相當大的革新。想當然，網站上的文字也該能適應環境而變化，但若是圖片文字，在某些環境下可能就變形或糊掉了。相較之下，網頁字型可以自行放大、縮小不會模糊，能更彈性地適應各種環境。網頁字型不只是能夠讓網站自由使用字型的技術，更在自適應式網頁設計上扮演著重要的角色。

持續不斷進化的網頁字型技術

從網頁字型誕生，直到網站上的文字開始大幅改變，經過了相當長的時間。但網頁字型仍
然日新月異地進化，以往認為是辦不到的事情，都漸漸成為可能。不只已經能夠在瀏覽器
上實現出以往紙本上的排版技術與守則，甚至更誕生了網頁獨有的構想與潮流。

 使用 OpenType 字型的功能，能排出更道地的歐文版面！

Firefox 4、Internet Explorer 10、
Chrome 開始支援了 OpenType
功能。OpenType 能收容龐大數
量的各種字符，例如日文字型可
以收容多種異體字跟符號，而
歐文字型則收容了多數的合字
（ligature）、不同的數字寫法、設

計師所特別設計的替代用文字。
而這些 OpenType 功能，現在都
可以用 CSS 來控制、顯示了。
只是現況下支援的瀏覽器有限，
各家支援的功能也都有所不同，
加上設計師也不容易知道網頁字
型服務商所提供的字型支援有哪

些功能，目前即使是國外網站也
還算不上能善加應用。但這是時
間能夠解決的問題，有待網頁字
型服務商的進一步支援，與網頁
設計師對於字型、排版知識更深
切的認識。

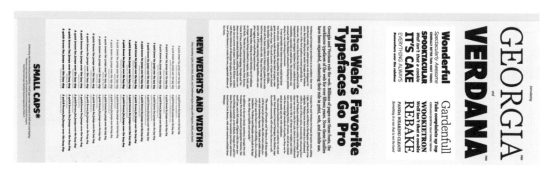

Georgia Pro & Verdana Pro
www.georgiaverdana.com

以往作為網頁安全字型廣受使用的 Georgia 與 Verdana，現在大量增加多種字重與 OpenType
功能強力回歸上市。這是 Webtype 為這兩套網頁字型做的宣傳網頁，使用支援的瀏覽器觀看，能
看到合字與小型大寫字母等多種功能的顯示效果。

The State of Web Type
www.stateofwebtype.com

這個網站可以查詢 OpenType 各項功能、效果在各家瀏覽器每個版本中支援的情況。您可以參考
這個網站的資訊，判斷某些功能是否值得使用。

 ② FF Chartwell 讓你使用網頁字型來畫圖表

「FF Chartwell」是一套嶄新的OpenType網頁字型，能夠畫出各式各樣的圖表。在瀏覽器上組合使用網頁字型、HTML 與 JavaScript 等功能，可以說是一種新的網頁字型應用方式。

FF Chartwell
www.fontfont.com/how-to-use-ff-chartwell

 ③ 將標準字也作成網頁字型

不只是內文跟標題可以使用網頁字型。例如注意一下 Webfonts.info 網站的標準字，你會發現這個標準字本身就是使用網頁字型顯示的。將標準字製作成網頁字型本身不需要太困難的技術，只要使用字型編輯軟體，製作出需要的文字，接下來就像平常使用網頁字型的方式一樣使用 CSS 處理就可以了。詳細步驟請參考筆者部落格上的製作流程。
blog.petitboys.com/archives/webfontlogo.html

※ 請注意標準字是否為原創的作品。根據標準字設計的不同，有時會有授權上的問題。請參照 p.71 特輯 2〈Typography Q&A〉的 Q5。

能夠預覽網頁字型的網站

很多網頁字型服務與線上字型商店網站，都提供有網頁字型預覽的功能，輸入任何網址，都能夠以該網站所提供的字型來呈現。在實際購買網頁字型前，可以先觀察看看使用哪個字型效果比較好，或是也可以作為閱覽環境的測試。

TypeSquare Tryout
typesquare.com/zh_tw/about_tryout

TypeSquare Web Font Tryout 服務能讓您嘗試在自己的網站上，任意自由套用 TypeSquare 所提供的字型，包括文鼎、MORISAWA、The Font Bureau 等廠商。

Font Swapper
www.webtype.com/tools/swapper

網頁字型服務商 Webtype 所提供的預覽服務，主要提供 Font Bureau 公司的字型。您可以在這裡試試看標榜小級數也不會模糊的 The Reading Edge 系列字型的顯示效果。

TAIWAN

Vol.01 西門町

字嗨探險隊

上路去！

撰文・攝影 / 柯志杰 @ 字嗨探險隊
Text & Photo by But Ko

字嗨社團天天在臉書上解答這是什麼字型，這一次要直接出動到街頭上囉！街頭上充滿著各種字型，你有研究過它們嗎？在第一回，我們走到了台北的西門町。

柯志杰｜「字嗨」社團發起人、《字型散步》共同作者。本業是電腦工程師，Unicode補完計畫的始作俑者。從小喜歡漢字，別的小朋友開電腦是打電動，我是玩造字程式。近年也開始觀察漢字以外的文字系統，樂此不疲。

○ 西門站 NOW 抵達目的地馬上就看到這樣的文字。

西門站是台北捷運板南線與松山新店線的交會站，在水火不容的藍、綠底色上，白色「西門站」的文字使用的是 華康新特明體。捷運站名不使用黑體而採用特明體是台灣與香港的特色，相較於黑體，更帶些漢字文化圈的傳統感。英文 Optima Bold 與特明體有同樣的橫豎筆粗細比例，相當搭配。

→ 公部門 從中華路到武昌街。

❶❷ 隔著中華路對面的臺北市立國樂團，黑色莊嚴的 華康粗明體，與捷運站有異曲同工之妙，以明體凸顯國樂團的傳統色彩，卻又俐落典雅。但下方門柱上球面金字的粗顏楷體，相較起來就較顯俗套了。❸ 武昌電影街走到盡頭，來到了電影主題公園。這邊使用的也是 華康新特黑體，維持電影平易近人的形象。話說北市府堅持要用「臺」字，在這裡幾乎變成一個方塊。也許適度用「台」字並不是壞事啊。

→ 招牌 用韓文來裝飾的招牌變多了。

在韓流的席捲下，現在的西門町也看得到很多韓文的招牌。

→ 道路 台灣的路牌。

❶ 西門町也是多國觀光客集中的觀光勝地,到處設立的景點路牌,使用的是 文鼎特圓體,帶給人親切的感受。❷ 說到路牌,就不能不提台灣的制式路牌了。之前在 justfont 部落格上我曾經考證過,這套黑體字很可能是照排時代的 石井粗黑體。❸ 曾幾何時,近年在台灣北部城市都逐漸開始更換成 微軟正黑體粗體了。

→ 西門誠品 以字體區分風格,凸顯差異。

誠品 116 關閉之後,西門町仍有兩間誠品,距離並不遠。我們忽然發現誠品也利用字體的差異,來嘗試區分兩間店定位上的差異。

西門店

❶ 具備誠品書店的西門店,走的是文化、時尚路線。這一棟的樓層名稱與標示,多使用了與誠品本身招牌相同的明體字。暗示著文學與文化。❷ ❸ 柱上的樓層名稱是 華康儷中宋。❹ 不小心發現樓梯階梯上 文鼎特明體 的「場」字,最後一撇被故意加長了。帶有點瀟灑,挺可愛。❺ 服務台上的文字,也是 文鼎特明體。

武昌店

❶ 位於武昌電影街的武昌店,以購物為主,走的是流行、活潑的路線。這一棟裡的樓層資訊、路標文字則使用黑體,給人現代、年輕的印象。❷ ❸ 手扶梯旁的樓層介紹,全都是 華康新特黑體。搭配鏡面的背牆,呈現出與西門店完全不同的現代感。❹ 路標也是 華康新特黑體,搭配線條風格的引導圖案。

JAPAN

Vol.01 渋谷

字型探險隊

フォント探検隊が行く！

撰文・攝影 / 竹下直幸　Text & Photo by Naoyuki Takeshita
插畫 / タイマ タカシ　Illustration by Taima Takashi
翻譯 / 黃慎慈　Translated by MK Huang

在街頭常看到的文字是使用了哪些字型呢？經常考察著街景的字體設計師竹下直幸先生，從本期開始連載在街頭散步時所發現的各種字體。這回在澀谷街頭，發現了這些文字……

竹下直幸｜字體設計師。於部落格「在街頭發現字體」(d.hatena.ne.jp/taquet/) 中刊載了在各地街道上蒐集而來的字體照片。

○ 渋谷NOW

抵達目的地馬上就看到這樣的文字。

❶金屬製的 平成明朝 非常酷，給人一種「不用問應該也知道這是哪裡吧」的感覺，與周圍色彩繽紛的熱鬧街景有了區隔。❷只將地址放大貼出的看板，使用的是帶有圓角的ゴシック MB101（黑體 MB101）。壓倒性的存在感，產生了地標性的功能。

→ ヒカリエ　Hikarie
2012 年開幕後成為了澀谷的新地標。

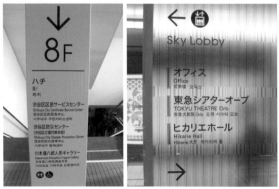

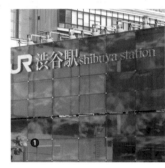

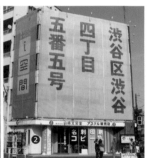

左：建築物使用的標示統一使用ヒラギノ角ゴシック (Hiragino 黑體)。上：注意事項或電子告示等也是一樣。右：隱藏式滅火器使用的似乎是 新ゴ（新黑體）。

❶ 營業到早上、屬於大人的ヒカリエ，使用了 光朝 在夜晚閃亮著。❷ ヒカリエ內購物區的海報。這裡以 徐明 展現出高級的時尚感。❸ 建築物內某食堂菜單，用的是 UD ヒラギノ明朝（UD Hiragino 明朝）。這個字體與粗紋紙很搭。

→ 道路　小街道也都標有路名

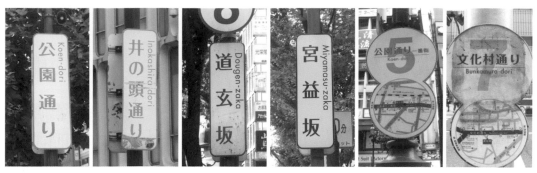

通往澀谷車站的大馬路名統一以彩色的フォーク（Folk）表示。

渋谷センター街（澀谷中心街）也有像 JTC ウィン Z（JTC WinZ）這般充滿個性的字體（道玄坂小路與さくら通り［櫻花街道］則字體不明）。

❶ 近年設置的バスケットボールストリート（籃球街）使用的是 DF 超特太丸ゴシック体（華康超特黑體），這在澀谷應該屬於較不顯眼的類型吧。❷ 另外，也有將每條街都以新ゴ（新黑體）詳細標示的區域。

→ 巴士　這裡也有聯絡巴士。

呼應趣味風格的忠犬八公角色，搭配了 DF まるもじ体（華康少女文字）。現今，不只是小孩，療癒系角色受到了男女老少廣泛年齡層的喜愛。巴士站併用了新ゴ（新黑體）ロゴ丸（logo 圓體）。

→ 公共設施　分散在離車站較遠的地方。

❶ 位於市中心，雖然是小規模但讓人感到療癒放鬆的植物中心。使用了適合用在公共設施的 ロゴ G（logo G）。❷ 勤勞福祉會館使用了 織田特太楷書体。從使用照相排版字體這點，就可以看出這是個老舊設施。與中間的近未來式歐文字體放在一起形成了對比。❸ 廁所診斷士的廚堂，雖然不知道診斷士是否常駐於此，這裡使用了讓人一眼就覺得氣氛詭異的 DF 顏楷書（華康正顏楷體），但實際進到廁所後發現，裡面其實還滿普通的。❹ 兒童之城的標示，不知道為什麼要使用讓文字幾乎糊在一起的 DF 超極太丸ゴシック（華康超特圓體）。

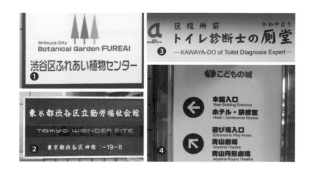

→ 施工中

看起來總是很新的建築物，也代表經常都在施工中。

❶❷ A1 明朝 帶給人一股將整個街道溫柔包覆般的安心感。❸ 近年數位化的 秀英明朝越了時代，能夠適應未來的各種可能性。❹「地図に残る仕事」（在地圖上留下痕跡的工作）這塊象徵性的布條，使用了看得出是公共性質的イワタ新聞明朝体（Iwata 新聞明朝體）。因為實施地下鐵的直通運轉，因此少了一個地面車站，但仍保留了地下站。

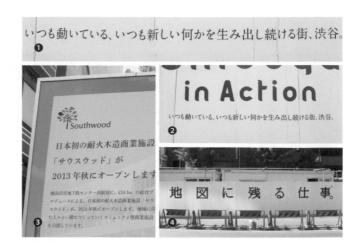

→ 珈琲館

想脫離喧鬧的環境就到這裡。

❶❷ 有著隨性親切感的 DF クラフト遊（華康娃娃體）。儘管取名為研究所，但字體的使用讓人覺得是一間親切零距離、可以坐上許久的店。❸ 就像是散發著焦香味的 Caslon Antique 與 平成角ゴシック（平成黑體）。招牌裡經常不明顯的「エ」，在這間店其實是比平常大一些的，在這樣不顯眼之處也可見店家獨特的設計用心。

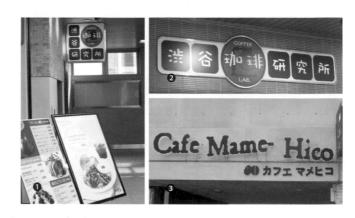

→ 大樓

店鋪越來越新，但建築物仍是老舊的狀態。

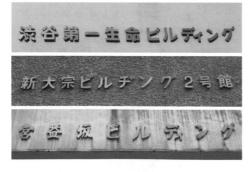

從建築物名稱上的「ビルヂング」或「ビルディング」就能看出其年代已久遠，文字的間距大多較為寬鬆。
（譯註：「ビルヂング」、「ビルディング」為英文「Building」的日文外來語念法，現代已不常用。）

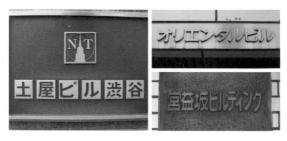

比較之下，近幾年的大樓表記看來就簡潔許多。

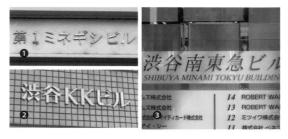

❶ 石井ファンテール（石井 Fantail） ❷ キアロ（Chiaro）❸ 本明朝。其餘字體不明。

→ 餐飲店

親民的小店在各個角落喧嚷著。

❶ 看到以リュウミン（Ryumin）組成的店名「あいびき」時心動了一下，但當我發現這是一間熱狗專門店時忍不住笑了出來。（譯註：店名「あいびき」在日文裡，有「密會」、「豬牛混合絞肉」兩種意思。）❷ 巷子裡很有氣氛的這間小店用的應該是 HG 正楷書体 吧。整體看起來不至於太過正式的原因是因為搭配的英文字母使用了 創英角ポップ体（創英角 POP 體）。❸ 田中串燒店使用了從照相排版時代延續至今的 角新行書，跟店家口味一樣都繼承了傳統。就連吃法「沾醬只准沾一次」也是。❹ 乍看會覺得「這是什麼店？」的雅楽，跟周遭熙來攘往的環境很搭，也很顯眼。❺ 乍看之下會以為這個字型本來就是這種風格，但其實是以 小塚明朝 裡的直線結構重新組成的標準字。上面的字體是煮得剛剛好的 和楽。❻ ジンギスカン（成吉思汗羊肉鍋）、ゆきだるま（雪人）使用了字體 DF クラフト童（華康童童體）。這兩者怎麼看都很不搭呀。雪人的插圖上戴著成吉思汗鍋！？會融化吧。

→ 拉麵店

只有在激戰區才看得到這麼多個性化的招牌。

❶ 那欽 獨特的筆觸表現出柔軟與層次感。似乎也能吸引女性顧客。❷ 經常用於餐飲店的 DF 勘亭流（華康勘亭流），看板使用了 3D 立體造型，讓整體看起來分量感更強。❸ 搭配獨特插畫的 HG 高橋隷書体，展現了奇特的世界觀，吸引人進入未知的味覺領域。❹ 不同於一般巷弄內的拉麵店，這家使用的是 DF 麗雅宋（華康雅宋體）來展現質感。❺ 展現出毛筆筆勢力道的プリティ桃（Morisawa Pretty Peach），讓人覺得店裡的麵似乎也很有嚼勁。

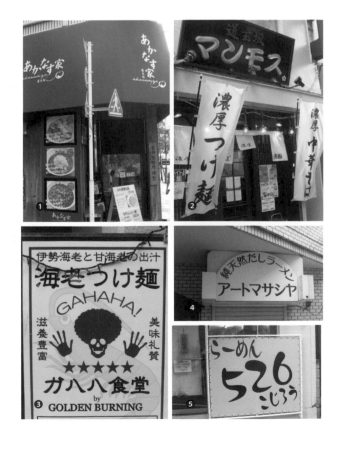

文／akira1975 Text by akira1975　　翻譯／廖紫伶 Translated by Iris Liao

國外經常使用的字體 Vol. 02

草書體 script
海外でよく使われるフォント・スクリプト体

你是否老是使用同一種字型呢？在這個連載單元中，對歐文字型非常了解的 akira1975 先生，將會為各位介紹國外常用的人氣字型。這次要介紹的是幾款頗受歡迎的草書體字型。

　　我想在歐文字體中，的確有一些字體的門檻較高。不過，說到草書體字體，即是在日本應該也算得上比較貼近生活的字體。因為這種字體除了經常被使用在商標等物品上，在一些重要的小地方也會使用到，所以看到的機會應該很多。例如赫爾曼·察普夫（Hermann Zapf）製作的 Zapfino 字型（Linotype。以下將會在字型名稱後面的括弧內，標示該字型的製作公司名稱），由於被 Mac 採用，所以近年來應該到處都可以看到這個字型。這次我將從基本款到最近新出的種類，為各位介紹許多這類草書體字型。

akira1975

於 MyFonts.com 及其他國外網站擔任 Font ID（幫忙回覆關於廣告或商標所使用的字型問題），在 WTF Forum 的解答件數已多達 40000 件以上。
typecache.com

● 字體樣本

Zapfino

製作公司介紹

Sudtipos —— 位於阿根廷，以 Alejandro Paul 為中心的成員們所設立的製作公司。發表過許多草書體字型，大部分都是活用 OpenType 功能所製作，收錄了豐富的異體字和連字。其中經常被大眾使用的是 Burgues Script、Feel Script、Adios Script、Business Penman、Buffet Script、Affair、Compendium、Piel Script、Poem Script 等字型。包括 Burgues Script 在內，有許多字型都得過過獎。

House Industries —— 位於美國，由 Andy Cruz 和 Rich Roat 所創立的製作公司。最有名的字型是 Chalet 和 Neutraface，除此之外也製作了許多草書體字型。大眾經常使用的是 House Script、Las Vegas Fabulous、Holiday Script、Ed Script、Studio Lettering 系列等等。

TypeSETit —— 曾在 Hallmark Cards 賀卡公司任職的 Rob Leuschke 所創立的製作公司。TypeSETit 的字型大部分都是草書體。其中最有名的是 Corinthia、Inspiration、Passions Conflict、Water Brush 等字型。

Laura Worthington —— Laura Worthington 既是平面設計師，也是字體繪製藝術家，她自行設計出版的草書體字型，才經過短短數年，已成為廣為使用的字型了。代表作為 Samantha Script、Alana、Origins、Recherche、Sheila 等字型。

雜誌《Martha Stewart Weddings》

1 呈現正式感的草書體字體

フォーマルなスクリプト書体

特別有名、也經常被使用的是 Snell Roundhand（Linotype）、ITC Edwardian Script（ITC）、Shelley Script（Linotype）、Bickham Script（Adobe）、ITC Isadora（ITC）、Amazone（Bitstream）、Coronet（Monotype）、Commercial Script（Monotype）、Kuenstler Script（Linotype）、Vivaldi（ITC）等字型。這些都是即使不知道字型名稱，也一定有看過的基本款字體。

　既是正體字，又充滿法國感的草書體字型有 Linoscript（Linotype）、French Script（Monotype）、Fling（ITC）、ITC Redonda（ITC）等等。

　至於比較新的字體，例如在左方中所介紹的製作公司「Sudtipos」推出的 Burgues Script 字型，以及 P22 Zaner（P22）、Sloop Script（Font Bureau）、Tangier（Font Bureau）、Memoriam（Canada Type）、Buttermilk（Jessica Hische）、Aphrodite Slim（Typesenses）、Hiatus（Stephen Rapp）等字型也經常被大眾使用。

● 字體樣本

Snell Roundhand

ITC Edwardian Script

Shelley Script

Bickham Script

Fling

P22 Zaner

Sloop Script

Tangier

Memoriam

Buttermilk

［其他字體］

Ariston（Berthold）

Ballantines Script（Elsner & Flake）

Balmoral（ITC）

Bellevue（Berthold）

Carpenter（Image Club）

Florens（LetterPerfect）

Nuptial（Linotype）

Palace Script（Monotype）

Park Avenue（Linotype）

Phyllis（Monotype）

Polonaise（URW++）

Poppl Exquisit（Berthold）

Poppl Residenz（Berthold）

Splendid Script（Storm Type Foundry）

Vladimir Script（ITC）

2 筆刷系的草書體字體
ブラッシュ・スクリプト書体

這裡所介紹的是宛如用毛筆寫出來的字體。只要想像一下 Brush Script 等字型，應該就比較容易理解了。Mistral（Linotype）、Brody（Linotype）、Forte（Monotype）、Rage Italic（ITC）、Pristina（ITC）、Script Bold MT（Monotype）、Textile（Apple）等是較常出現的此類字型。至於最近的新字型方面，比較有名的是活用 OpenType 功能，表現出宛如手寫般文字組合的 Bello 和 Liza（兩者皆為 Underware 出品，利用 OpenType 功能，能顯示出結合兩個字以上的連字，或讓同樣的字母出現不同的設計感。例如在連續輸入「a」時，每次都會出現不同感覺的字體），以及 Sarah Script（CBdO Fonts）、FF Tartine Script（FontFont）、Hubert Jocham 的 Mommie 等字型。

Typeradio > www.typeradio.org

● 字體樣本

Brush Script *Mistral*
Liza *Sarah Script* *Mommie*

[其他字體]

BistroScript (Suitcase Type Foundry)	Rapier (ITC)
Choc (ITC)	Reporter #2 (Linotype)
Galaxie Cassiopela (Constellation)	Ruach (ITC)
Metroscript (Alphabet Soup)	Shoebop (Stephen Rapp)
Palette (Berthold)	Spring (LetterPerfect)
Pepita (Monotype)	

● 字體樣本

P22 Cezanne
Dear Sarah
Memoir
Voluta Script

3 復古系的草書體字體
アンティークなスクリプト書体

這類字體跟正式字體比起來稍微帶點隨性感，但又不會太過隨便，並且具有復古氣氛，各位想不想用用看呢？以 P22 Cezanne 這款字型為首，字型製造商 P22（正確來說 IHOF 等其他品牌也是）推出了許多這個類型的字型。另外 Voluta Script（Adobe）及 ITC Johann Sparkling（ITC）也很有名。近年來推出的 Dear Sarah（Betatype）、Memoir（Stephen Rapp）、Nelly Script Flourish（Tart Workshop）等字型也被廣為使用。

《Martha Stewart Weddings》雜誌

ITC Bradley Hand
Caflisch Script
wiesbaden Swing
Olicana

《Country Living》雜誌

4 手寫系的草書體字體
ハンドライティングスクリプト書体

接下來要介紹的是看起來更有隨性感的手寫系字體。包含免費字型在內，手寫類字型的數量眾多、種類繁雜，因此這裡僅針對比較有名的字型介紹。ITC Bradley Hand（ITC）、Caflisch Script 和 Ex Ponto（Adobe）、Nevison Casual（Linotype）、Petras Script（Elsner & Flake）、Wiesbaden Swing（Linotype）等，都是很常見的字型。最近，兼具 Fine、Smooth、Rough 三種變化的 Olicana（G-type）字型，大眾也經常使用。

[其他字體]

Fine Hand (ITC)	FF Justlefthand (FontFont)
ITC Viner Hand (ITC)	FF Mister K (FontFont)
Suomi Hand Script (Suomi)	Rollerscript (G-Type)
Wendy (LetterPerfect)	

5 其他隨性風字體
その他のカジュアルな書体

接著為各位介紹其他帶有隨性感的字體。其中比較常見的應該就是 Bickley Script（ITC）、Kaufmann（Linotype）、Murray Hill（URW++）、Radio（Constellation）、MeMimas（Type-Ø-Tones）、Filmotype Honey（Filmotype）這些字型了。不過，以 MeMimas 字型來說，比起原版，Knock-off 版（正規字型的拷貝版）似乎更常被使用。Filmotype Honey 字型也因為被與 Filmotype 無關的人物免費釋出數位化版本的關係，事實上常被使用的還是免費的盜版。至於最近的產品，Carolyna Pro Black 及 Bombshell Pro 等字型也因為常被使用而逐漸受到矚目。

Pechakucha 20×20 > www.pecha-kucha.org

● 字體樣本

Bickley Script **Radio** *Filmotype Honey*

[其他字體]

Black Jack (Typadelic)	Mahogany Script (Monotype)
Freestyle Script (ITC)	Monoline Script (Monotype)
Laser (ITC)	Van Dijk (ITC)
Lobster (Impallari)	

本次快速地為大家介紹了一些常用的草書體字型。至於想在網站上使用草書體字型的朋友們，可以到 Google Web Fonts（www.google.com/webfonts）找找看。這裡除了有本次介紹的字型之外，還有各式各樣的草書體字型。不過，裡面或許也混雜了一些品質比較差的東西，請多加注意。那就敬請期待下回了！

日文版撰文／コントヨコ Text by Rose Toyoko Kon　　中文版監修／張軒豪 Supervised by Joe Chang　　翻譯／黃慎慈 Translated by MK Huang

InDesign Vol. 01

用 InDesign 進行歐文排版

InDesign で欧文組版

Kon Toyoko｜書籍設計師／DTP 排版員。任職於講談社國際部約 15 年，專門製作以歐文排版的書籍。2008 年起獨立接案。於個人部落格「I Love Typesetting」(typesetterkon.blogspot.com) 連載「InDesign による欧文組版の基本操作 (InDesign 歐文排版的基本操作)」。也因為部落格的關係，以講者的身分參加了「DTP Booster」、「DTP 的勉強会 (DTP 讀書會)」、「CSS Nite」、「TypeTalks」、「DTP の勉強部屋 (DTP 練功房)」等。

設計時經常用到的中文版 InDesign，內有許多在製作中文排版時很方便的功能。但是要用來製作「歐文排版」時，光靠針對中文設計的功能，其實會排得很辛苦。大家是不是也有過這樣的經驗呢？在這裡向使用中文版 InDesign 的各位介紹，如何善用歐文排版功能，讓排版更有效率又不費力。

熟悉 Adobe 視覺調整功能

在 InDesign 裡有「Adobe 視覺調整」這個功能，而中文版 InDesign 裡分別有對應「CJK (中日韓)」與「歐文」(最下面兩個沒特別標示的) 的「單行視覺調整」及「段落視覺調整」(圖 1)。(CS6 之後的版本追加了「全球適用」)

我想應該有很多人對於「視覺調整」這個詞不熟悉，會在不清楚功能的情況下直接選擇使用「CJK 單行」吧。這個功能的基本應用方式，可以把它想像成使用家電產品時經常會看到的「×× 模式」。如同電鍋會有「白米」、「無洗米」、「配咖哩的白飯」等針對不同目的所會有的「模式」，InDesign 也是一樣，可以根據製作的文字內容來思考需要選擇哪個模式 (到 CS5.5 為止有 4 種，CS6 有 6 種模式)。

視覺調整可從段落界面的選單裡選擇，針對不同的文字內容去選用相對應的視覺調整模式。

單行視覺調整
single-line composer

從字典裡查「視覺調整」的英文「composer」，會發現其中也有「收拾、收納」的意思。總之，單行視覺調整是指「將文字好好地收進單行 (一行) 內」，簡單來說，「就像用打字機一樣直接打字，打到滿一

行為止」。這個模式以家電產品來比喻的話就是「基本模式」(圖 2)。將「單行視覺調整」想作是為了與下面的「段落視覺調整」做區隔會比較容易理解。

圖 1：段落界面選單內所顯示的視覺調整 (InDesign CS6)

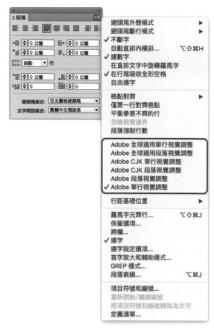

段落視覺調整
paragraph composer

顧名思義，這個功能就是「收進段落內」的意思。「段落視覺調整」的設定是「讓 InDesign 自己思考如何將單字均衡地收納進段落裡」，可說是 InDesign 劃時代的功能之一。但是在中文排版裡，「段落視覺調整」並不如預期般令人驚豔。那是因為中文字的形狀是正方形的，就算以段落為單位調整文字，但只要文章內沒有太多歐文文字或是半形文字，就不會感受到明顯的效果。

歐文的情況，因為文字的寬度與單字的長度都不盡相同，因此不能像中文排版時以「左右多少字」的想法來思考。所以「一個段落內如何放入這些單字」的想法，會比起「一行內可以放入多少單字」的方式，更能夠讓整體段落裡「單字之間的間距」或「文字之間的間距」看起來更乾淨，調整也更有效率（圖3）。

各視覺調整裡文字的流向

圖4是假設需要將第四行末的「blossom」這個單字換到下一行的情況。在單行視覺調整模式下。就算將blos-換到下一行，該行以上的部分也都完全沒有任何變化。原先有blos-單字的這一行，修正後發現單字之間的間距變得過大。相較之下，使用段落視覺調整的話，將blossom換到下一行後，InDesign為了能讓整體版面更好看會自行判斷，將A上面那一行的「to」自動換到下一行，並且調整段落整體的平衡（修正時並非「強制換行」，而是以調整單字間距或文字間距為前提）。

　　歐文排版在做修正時，必須仔細觀察段落整體，去調整單字或是文字之間的間距；但使用了「段落視覺調整」，InDesign就會自動判斷進行調整。當然就算使用段落視覺調整，設計師還是必須靠自己的眼睛來確認，只不過這個功能的確能讓調整間距的時間縮短，所以在做歐文排版時可以試著多加利用「段落視覺調整」功能。

圖2：單行視覺調整的思考方式

圖3：段落視覺調整的思考方式

※ 在檔案完稿後需要請印刷公司進行修正時，有時對方會只能在「單行視覺調整」模式下修改，請務必在請對方修正前事先確認清楚。

—— 歐文排版小提醒

英文句號的後面原則上是空一格。由於以前在由英文打字員完成英文原稿的時代，規定必須空兩格，因此現在也經常會在原稿上發現有空兩格的情形發生。在排版時必須仔細確認，將空白部分調整為一格。

圖4：在修正時，使用不同的視覺調整方式，文字流向也會有所不同。左為單行視覺調整，右為段落視覺調整

靈活運用中文視覺調整與歐文視覺調整

接下來讓我們來看「中文」視覺調整與「歐文」視覺調整有什麼不同。中文版 InDesign CS6 開始，增加了可對應印度語的「全球適用」視覺調整，但在這邊想先針對「中文」與「歐文」的部分進行探討。

中文視覺調整

中文版裡有中、日、韓文獨自的排版功能。除了「注音」、「避頭尾組合」、「文字間距組合」以外，還有圖 5 以紅線框起的部分，這些都是為了中、日、韓文排版所設計的功能，能針對開啟「Adobe CJK 視覺調整」的文字起作用。所以在做中文排版時請選擇「Adobe CJK 視覺調整」。

歐文視覺調整

那麼，如果在中文字上使用了「歐文視覺調整」（也就是「Adobe 段落／單行視覺調整」）會發生什麼事呢？這時，圖 5 紅框內的功能都將無法作用，包括「文字基礎位置」、「行距基礎位置」全都會變成以「羅馬字基線」為準。即使界面選單上選擇了「全形字框頂端」，但實際上還是設定在羅馬字基線的狀態(有時我們會誤會 InDesign 是不是哪裡出了問題，其實就是因為在中歐混排時，同時混用了歐文視覺調整與中文視覺調整)。但也不是因此中文設定就

消失了。只要回復到 CJK 視覺調整模式，中文設定就會恢復原有的功能。

但是相反的，如果是歐文文字使用了 CJK 視覺調整時，會發生什麼事呢？界面選單上，在文字或行距的基礎位置選擇了「全形字框頂端」的狀態下，使用歐文視覺調整，基礎位置則會變更為選擇後的設定。

另外，歐文文字裡有中文字所沒有的「下伸部」。歐文視覺調整設定裡，會連下伸部這個部分也當作是「同一行」。

Some tombstones in old cemeteries are artistically carved, and the memorial inscriptions are often quite moving. "The book titles in this catalogue all sound interesting."

圖 6-1：到下伸部也被當作是「同一行」(外圍虛線為文字區域)

但若將被選取的這些文字轉換成「CJK 視覺調整」，會發生什麼事呢？

Some tombstones in old cemeteries are artistically carved, and the memorial inscriptions are often quite moving. "The book titles in this catalogue all

圖 6-2：行數超出文字區域範圍了！！

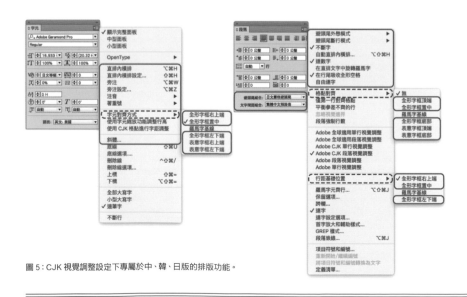

圖 5：CJK 視覺調整設定下專屬於中、韓、日版的排版功能。

按參考點下拉文字區域確認後發現，下伸部確實沒有被當作同一行內的文字。

圖 6-3：下伸部超出了選取範圍。

像是這樣，「CJK 視覺調整」不將歐文文字的下伸部當作是同一行，所以原先應該被收進文字區域內的文字，就超出了區域範圍。

接下來再看另一個例子。圖 7-1 是以「複合字體」進行歐文排版的例子。一般在做歐文排版時，會直接使用 Helvetica 等歐文字型，但在中文混排的情況下，即使在全部都是歐文的段落，也經常會使用設定好的複合字體（將羅馬字母、數字、標點、中文字、中文標點分別設定不同的原始字體，然後全部統稱為一個新的複合字體）。複合字體在 InDesign 中會被當作是「中文字型」，不管合成的歐文字體是高品質的字體，又或是中文字型裡的歐文從屬字體都一樣（英文版 InDesign 裡沒有複合字體功能，是中、日、韓文版 InDesign 的優秀功能之一）。然後，將複合字體或是中文字體使用「CJK 視覺調整」進行歐文排版時，會出現圖 7-1 的現象。

In terms of products, things that I can use for a long time. In terms of food, eating things that are good for me. I don＇t separate work and leisure and think that the more leisure I have, the more affluent I am. I believe that fulfilling work is an affluent lifestyle as well.

In terms of products, things that I can use for a long time. In terms of food, eating things that are good for me. I don＇t separate work and leisure and think that the more leisure I have, the more affluent I am. I believe that fulfilling work is an affluent lifestyle as well.

圖 7-1：複合字體與日文字體使用「CJK 視覺調整」進行歐文排版時會發生的現象。

這是因為使用了「CJK 視覺調整」，將歐文以「中文模式」排版所發生的現象。「中文模式」裡，單引號會被當作「其他結束標點符號」而被視為中文標點符號，成了「避頭尾設定」的對象。要在「中文模式」下解決這個問題的話，在「文字間距設定」裡「前方字元的『其他結束標點符號』」，將歐文字距的最大、最佳、最小都設為 0%」，並在避頭尾規則組合裡的「不能置於行尾的字元」內追加單引號就可以了。但直接將模式切換到「歐文模式」的話，更能馬上解決這個問題。

In terms of products, things that I can use for a long time. In terms of food, eating things that are good for me. I don＇t separate work and leisure and think that the more leisure I have, the more affluent I am. I believe that fulfilling work is an affluent lifestyle as well.

In terms of products, things that I can use for a long time. In terms of food, eating things that are good for me. I don＇t separate work and leisure and think that the more leisure I have, the more affluent I am. I believe that fulfilling work is an affluent lifestyle as well.

圖 7-2：即使以複合字體（又或者是中文字體）進行歐文排版時，只要選取文字後轉為「歐文視覺調整」，就能避免混用到中文設定，以順利排版（歐文排版時，基本上最好是使用高品質的歐文字體）。

歐文排版時，將文字選取後轉為「歐文模式」也就是「歐文視覺調整」，就能避免與中文功能發生衝突，能夠更有效率地排版。

撰文 / 張軒豪 Text by Joe Chang

About Typography Vol. 02

負空間與字體排印的關係（上）

Joe Chang ｜因熱愛繪製與設計文字，於 2008 年進入威鋒數位（華康字體）擔任日文及歐文的字體設計工作，並在 2011 年進入於荷蘭海牙皇家藝術學院的 Type & Media 修習歐文字體設計。2014 年成立 Eyes on type，現為字體設計暨平面設計師，擅長於中日文與歐語系字體設計的匹配規畫，也教授歐文書法、Lettering 與文字設計。

上次我們談到字體排印（Typography），會因應不同的時代、格式、媒體和應用而有不同的呈現方式，但有些字體排印中最基本的道理卻是歷久彌堅，並且與萬物共通。像是春秋戰國時代老子所著的《道德經》中第十一章所提到的：「三十輻，共一轂，當其無，有車之用。挺埴以為器，當其無，有器之用。鑿戶牖以為室，當其無，有室之用。故有之以為利，無之以為用。」翻譯成白話文便是：「因為車輪中心有個空洞才能夠插入木軸成為輪子讓車行走；延展土坏做成的器皿因為其中空的部分，才能裝盛食物；

蓋房屋時開鑿門窗形成中空，才能讓人居住；由於物體的『有形』而帶來便利，但是因為『無形』的空間而讓物體有了實質用途。」這著實呼應了負空間在字體排印中的角色──文字也是「有形」的黑從「無形」的白而生。平面設計大師 Massimo Vignelli 也曾在 Helvetica 的紀錄片中說過：「我們以為字體排印是黑與白，但字體排印的重點其實在白色負空間部分，在黑之間的白色空間塑成了字體排印。」這也與老子的觀點不謀而合，所以妥善處理負空間，便是字體排印中非常重要的一項課題。

Typography Avenir Next Heavy

Typography Avenir Next Regular

圖 1：字重較粗的字體，字腔內部的負空間相對狹小，對應的字間也較窄。字重較細則字腔相對寬闊，所以對應的字間也較寬。

一環影響一環的負空間

在字體排印中，所有負空間其實都有相互關係的，像是點線面一樣，字腔的空間會影響到字間的大小，而字間的寬窄也會影響行間的高低。我記得 Monotype 的字體總監小林章先生曾經在一場演講中提到：「文字中的空間就像是人在走路的步伐一樣，步伐大小一致，前進的速度就會穩定且規律，要是步伐大小不一，那麼走起路來就會紊亂不順暢。」步伐與步伐間就好比字腔與字間一樣，所以

像是字重較粗的字體，字腔中的負空間會相對狹小，所以適當字間也會較小，反之亦然。當時小林章雖然是以歐文為例，但其實在中文的字體排印也適用，雖然漢字都是以方塊與方塊的字身相連，但實際文字所占的空間以字面為主，所以字身與字面之間的空間就成為漢字的字間，由於字重愈重字面率（字面占字身的比率）也隨之變大的緣故，所以字與字之間的空間也相對會跟著縮減。

圖 2：由於字重愈重字面率也隨之變大，字與字之間的空間也相對會跟著縮減。

負空間的視覺感受會隨著應用的不同而改變

字體設計師 Frederic Goudy 有一句廣為流傳的名言：「任何會去調整小寫字母字間的人也會去偷羊。」但其實當時 Frederic Goudy 說的並非是小寫字母而是 Blackletter，可能隨著時間以訛傳訛才變成了上述的版本。不過因為時代潮流、表現手法等原因，有許多平面設計師會刻意去調整字間的距離，改變了字體原本設計的字間寬度，也破壞了應有的可辨性和可讀性，所以反而讓這句誤傳的名言顯得更有力量，提醒我們在調整字間前需要保持審慎態度且三思。

　　不過字間會因為應用的方式、用在哪裡，而在視覺呈現上有所不同。舉個例子來說，就算是同一個

字體，光是字級大小和使用尺寸的不同就會改變負空間的視覺感受，當字的尺寸愈大時，字腔中的負空間跟著放大，而且會吸收周圍的負空間讓字間顯得更大，所以雖然並沒有去調整字間的設定，但在視覺感受上字間卻是變得比一般字級時來得大了；而當字愈小時，輪廓在我們眼中會開始變得模糊，於是灰色的模糊部分在視覺上會吃掉部分的負空間，讓字間看起來比一般字級時來得小。所以在大尺寸的字中，通常會需要適當地將字間調整得窄一點，而小尺寸的字中反而需要多給一點點字間距離來維持可辨性和可讀性。

Size Matters

Size Matters
字級大小

圖 3：在同樣的字體與間距設定下，字的尺寸愈大，字間的視覺寬度感受會跟著放大；反之，愈小的字，字間會看起來變得更窄。

字級大小

不只尺寸差異會讓負空間有不同的視覺感受，不同顏色的背景也會讓負空間有所變化。如果我們來比較白底黑字與黑底白字，反白的文字在視覺上會有放大的膨脹效果，所以在黑底白字的使用時，文字的字重會稍微變粗，而字間在視覺上也會相對變窄。有些歐文字體會為了解決這樣的問題，在同一個字重上提供稍微減細一點的版本供反白使用，以求和白紙黑字得到的效果相同，但中文世界裡鮮少有這樣的字體，所以我們得先考量功能與目的，選擇降一級粗細的字重或是視情況來調整字間，讓可

辨性和可讀性不至於受到太大影響。

　　一般情況下，我也不太贊成太過刻意去調整字間，因為字體設計師在設計字體時，已經將適合這套字體的字間設定好了。但字體隨著應用方式不同，在視覺上的呈現可能多少會有些改變，文字乘載資訊的功能也可能因此而受到影響，所以調整字間並不像是偷羊一樣完全是罪。讓文字在各種不同的情況下呈現應有的樣貌，發揮應有的功能，這也就是字體排印的任務。

One morning, when Gregor Samsa woke from troubled dreams, he found himself transformed in his bed into a horrible vermin. He lay on his armour-like back, and if he lifted his head a little he could see his brown belly, slightly domed and divided by arches into stiff sections. The bedding was hardly able to cover it and seemed ready to slide off any moment. His many legs, pitifully thin compared with the size of the rest of him, waved about helplessly as he looked. "What's happened to me?" he thought. It wasn't a dream.

圖 4

One morning, when Gregor Samsa woke from troubled dreams, he found himself transformed in his bed into a horrible vermin. He lay on his armour-like back, and if he lifted his head a little he could see his brown belly, slightly domed and divided by arches into stiff sections. The bedding was hardly able to cover it and seemed ready to slide off any moment. His many legs, pitifully thin compared with the size of the rest of him, waved about helplessly as he looked. "What's happened to me?" he thought. It wasn't a dream.

圖 5

One morning, when Gregor Samsa woke from troubled dreams, he found himself transformed in his bed into a horrible vermin. He lay on his armour-like back, and if he lifted his head a little he could see his brown belly, slightly domed and divided by arches into stiff sections. The bedding was hardly able to cover it and seemed ready to slide off any moment. His many legs, pitifully thin compared with the size of the rest of him, waved about helplessly as he looked. "What's happened to me?" he thought. It wasn't a dream.

圖 6

圖 4、圖 5、圖 6：使用為了反白而設計的字重，可以讓文字跟白底黑字的視覺感受接近。

圖 7

臺灣大多使用傳統的正體中文。由於義務教育的落實與戰後初期的強制推廣，中華民國國語是目前臺灣人之間最通行的主要語言，另外次要常見的語言為臺語與客家語原住民族語，由於中華民國政府與民間非常注重英語教育，且因日本曾在第二次世界大戰前統治臺灣的影響使部分年長者普遍能説日語，因此常見使用外國語言為英語和日語，本土語言與文字也大量吸收不少這些外來語，即使臺灣人使用與其他華人區域使用相同語言，但仍有相當不同差異。臺灣也保留了原始族群、原有省份的語言、方言與外來語言。

圖 8

臺灣大多使用傳統的正體中文。由於義務教育的落實與戰後初期的強制推廣，中華民國國語是目前臺灣人之間最通行的主要語言，另外次要常見的語言為臺語與客家語原住民族語，由於中華民國政府與民間非常注重英語教育，且因日本曾在第二次世界大戰前統治臺灣的影響使部分年長者普遍能説日語，因此常見使用外國語言為英語和日語，本土語言與文字也大量吸收不少這些外來語，即使臺灣人使用與其他華人區域使用相同語言，但仍有相當不同差異。臺灣也保留了原始族群、原有省份的語言、方言與外來語言。

圖 7、圖 8：相同字體與字級設定下，反白的文字會因為視覺膨脹而看起來較粗，也影響到字間看起來比白底黑字的版本來得緊。

圖 9

臺灣大多使用傳統的正體中文。由於義務教育的落實與戰後初期的強制推廣，中華民國國語是目前臺灣人之間最通行的主要語言，另外次要常見的語言為臺語與客家語原住民族語，由於中華民國政府與民間非常注重英語教育，且因日本曾在第二次世界大戰前統治臺灣的影響使部分年長者普遍能説日語，因此常見使用外國語言為英語和日語，本土語言與文字也大量吸收不少這些外來語，即使臺灣人使用與其他華人區域使用相同語言，但仍有相當不同差異。臺灣也保留了原始族群、原有省份的語言、方言與外來語言。

圖 9：增加一點點字間的距離，可以修正因為視覺膨脹而變得略窄的字間，增加文字易讀性。

TyPosters × Designers

TyPoster #02 'SECOND DIMENSION' by wangzhihong.com

第二期《Typography 字誌》中文版獨家海報 TyPoster，邀請到的是甫發行個人首部作品集《Design by wangzhihong.com》的平面設計師王志弘進行設計，並在此與我們分享他的發想概念。

用紙：單光白牛皮 100g
規格：Poster 50×33 cm
印刷：PANTONE 888
附註：打十字明細線後再進行十字折。

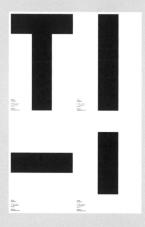

一個僅有水平與垂直線的物體在眼前，我能從中分離出多少有用的資訊，進一步去構成整個畫面？ Typography 是在不斷擺弄文字的過程中，累積對應經驗，提升觀看視角。那時常是一種敵對的關係，不過通常是為了最終和諧的結果。有時關鍵不在物件本身，而是要去調整自身的位置。刻意讓自己擁有最少的東西，再從中找到可以說服他人的角度，永遠是最好的訓練。我們必須學習從最小的細節，看到最大的價值；從最貧乏的環境中，找到最強而有力的詮釋。

SECOND
DIMENSION
-
for ｜字誌｜タイポグラフィ
"ペ"YPOGRAPHY
ISSUE 02
-
DESIGN by
WANGZHIHONG.COM

SECOND
DIMENSION
-
for ｜字誌｜ タイポグラフィ
"ベ" YPOGRAPHY
ISSUE 02
-
DESIGN by
WANGZHIHONG.COM

SECOND
DIMENSION
-
for ｜字誌｜ タイポグラフィ
"ベ" YPOGRAPHY
ISSUE 02
-
DESIGN by
WANGZHIHONG.COM

SECOND
DIMENSION
-
for ｜字誌｜ タイポグラフィ
"ベ" YPOGRAPHY
ISSUE 02
-
DESIGN by
WANGZHIHONG.COM

王志弘 wangzhihong.com

台灣平面設計師，國際平面設計聯盟（AGI）會員。2008 與 2012 年，先後與出版社合作設立
Insight、Source 書系，以設計、藝術為主題，引介如荒木經惟、佐藤卓、橫尾忠則、中平卓馬與川
久保玲等相關之作品。作品六度獲台北國際書展金蝶獎之金獎、香港 HKDA 葛西薰評審獎與銀獎、
韓國坡州出版美術賞、東京 TDC 入選。著有《Design by wangzhihong.com》。

這個專欄是以台灣人的角度，輕鬆觀察世界不同城市的文字風景，
找尋每種文字使用時不同的特色與風情。

身為文字迷，即使到了人生地不熟的城市，目光總是集中到招牌、指標，各種城市的文字風景上。在值得紀念的第一次世界字體散步，這次來到的是韓國。不知道讀者們對韓國文字的印象是什麼呢？圈圈、線條，看起來很像鬼畫符嗎？其實韓字是滿有趣的文字，它算拼音文字，但因為受到漢文的影響，又試著把音節一字一音寫成方塊字（後述），所以在韓文又可以看到一些類似漢文的編排方式，卻又不太一樣，甚至有種試著要掙脫漢文追求不同風格的趨勢。讓我們觀察看看吧！

○ 釜山 NOW　抵達目的地馬上就看到這樣的文字。

飛機降落釜山金海機場，首先迎接著我的，當然是機場、捷運大量的標識文字。除了奇葩的桃園機場，大眾運輸標識文字使用無襯線黑體是常態，當然韓國也不例外。照片是近年剛通車的釜山輕鐵，以及釜山地鐵近年整個更新過的指示系統，可以注意到一個特色，它們用的都不是正方形的文字，而偏向窄體（condensed）。我覺得這是近年韓國文字很大的特色之一，在書籍正文也能看到使用類似的窄體。只是韓國捷運系統的路線號碼、車站號碼、出口號碼，都直接以數字呈現，還沒習慣之前，似乎不太容易快速辨認哪個數字代表什麼意義。

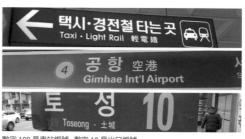

數字 109 是車站編號、數字 10 是出口編號

數字部分是出口編號

→ 鐵路　韓國公營鐵路系統的字型很統一。

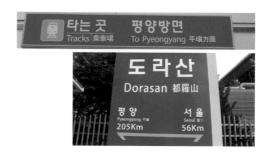

這是韓國鐵道公社（國鐵）特製的標準字體，韓國國鐵所有標示，從站名到路標，全部是用這套字型。包括用色、編排設計都有整體造型。公營的鐵路系統不只有整套形象設計，甚至有訂做客製化企業字型，這真的應該讓台鐵參考一下（笑）。這套文字除了也是窄體之外，筆畫設計非常幾何線條，重心拉得相當高，而且可以注意到有些文字不是齊底的。

→ 漢字　已不常見的漢字蹤影。

隨著二次大戰結束，韓國建國後，韓字成為韓國民族自尊心的象徵之一。尤其在朴正熙政權的政治盤算下，韓國文字政策上徹底放棄漢字，全面使用韓字，並且全面橫排化。要在街景裡看到傳統的漢字已經漸漸不容易了，某天在路上意外發現建物上本來用碑刻的漢字地址，現在已經被用油漆整個塗掉，但依稀還能看到一些身影，於是特寫了一下。

→ 車站　首爾乙支路。

在首爾乙支路拍到的車站、地下街的設計，按照年代排列，可以發現本來如同方塊字般方方正正的設計，逐漸走向窄體。造形則從原來圖案化的風格，演變為極端的幾何線條化，直到最近期，中宮緊縮強調輪廓的人文風格再度受到青睞。最新的設計是 2008 年首爾舉辦世界設計之都時，首爾市府與民間合力打造出的首爾南山體字型，除了首爾市內的公共指標逐漸在更換使用外，也鼓勵首爾的企業、商家一起使用。

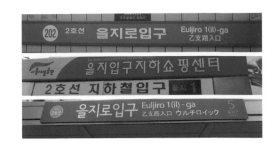

→ 招牌、菜單　直排的韓文。

雖然韓文全面橫排化，但路上的招牌、菜單還是可以看到以直排形式呈現的韓字。畢竟是方塊字，必要時還是直橫都能排，比起拉丁文，這點真的挺有優勢。我個人特別喜歡直排的韓字，其實翻開韓文古籍來看，韓字直排時的對齊線是非常清楚的，每行文字都能呈現出漂亮的直線條。

※ 傳統直排的韓文書法，以右側母音的直線為對齊線，工整地由上到下書寫，非常漂亮。可惜今日韓文原則上已是全面橫寫了。在橫排的韓文中，由於有些字帶有終音、有些字沒有，不像直排有比較明確的直線可以對齊。方塊字構造的韓字，傳統上隨著有沒有終音調整部件的大小，而新時代的韓文字型設計，試圖要掙脫方塊字的束縛，讓部件大小維持不變，更自由地讓文字往上下空間發展，追求不同的閱讀韻律。

※《農家月令歌》
（19 世紀中期）

現代橫排的韓文

→ 街頭　隨處可見的手寫字型和特色書法招牌。

❶❷❸ 手寫字型也是一樣，韓國的街頭與商品包裝可以看到非常大量的手寫風格字型。早年被拘束於方塊裡的文字，也掙脫了方形的限制，逐漸往愈來愈自由的方向走，這讓我有點羨慕。❹❺ 除了現代的硬筆手寫字外，畢竟是漢字文化圈，傳統的書寫用具是毛筆，當然也有很多楷體、行草體的書法招牌。❻❼ 書法招牌裡上經常出現一種特別有特色的風格，雖然說是書法，但沒有一般書法的律動，四四方方的，看似隸書的筆觸，骨架卻幾乎是黑體，甚至如幾何般剛直。事實上，這是向《訓民正音》文字風格致敬的字體。因為是韓字最初被設計出來後的第一本書，所以書法風格還沒成熟，反而一筆一畫方方正正，試圖要寫出清晰的示範文字。在想要營造出傳統感、歷史感的地方，常常會使用這樣的文字風格（例如照片中歷史博物館的門匾）。

釜山近代歷史院

※《訓民正音》是朝鮮世宗主導創制頒布朝鮮語文字的書物。該文字早年也稱為「訓民正音」，今多稱韓字（Hangul）。書以世宗詔文起始，曰：「國之語音，異乎中國，與文字不相流通。故愚民有所欲言，而終不得伸其情者多矣。予為此憫然，新制二十八字，欲使人人易習便於日用矣。」

《訓民正音解例本》
（15 世紀）

→ 招牌用色 到處都看到不同顏色的字。

逛久了，忽然注意到韓國招牌一個非常大的特色：可能有半數的招牌，都使用了不同的顏色去強調了一些文字。這在台灣以及其他國家的街上是非常罕見的，但從首爾逛到釜山，都發現了這樣的特徵，而且不乏一些斑駁的舊招牌，可見這種習慣行之有年，應該至少有數十年之久了。這真是滿有趣的發現，不知道為什麼。我想可能是因為韓字是純表音文字，迅速閱讀時的辨識性沒有漢字高，加上招牌上的韓文不像內文單字之間會斷詞，為了快速找到關鍵字，逐漸習慣用顏色去凸顯強調。

趣味小發現 1
看得出來右側紅色的部分是什麼字嗎？不用想太多，它是數字 678。

趣味小發現 2
好可愛的鴨圖案，其實它是文字喔。「오리」是「鴨」的意思。

趣味小發現 3
馬路上神秘的數字「2000」不知道是什麼意思。其實它是「一方通行（일방통행）」的終聲部分，太剛好。

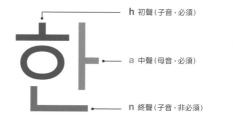
示意圖

韓字小知識速寫

韓字結構

韓字由初聲＋中聲＋終聲組成，初聲、中聲是必要的，而終聲可能有 1 或 2 個，也可能沒有。簡單地說，韓字就像是整篇用注音符號排出來的文章，是拼音文字（圖1）。因為終聲可有可無的特性，傳統韓字設計可能會讓沒有終聲的字盡量填滿整個空間，新設計則可能會試圖讓下方保持空曠，掙脫正方形的限制。

韓字與字型

傳統上受到中文的影響，以及鉛字的技術限制。韓字跟漢字一樣以方塊字為主，且每個字等寬。而近年韓字的設計則試圖賦予每個字之間最自然的距離感，每個字可能實際上並非等寬，而是追求視覺上的等寬。手寫字型在韓國非常流行，到處都能看到手寫字型的招牌與廣告。比起中文的手寫字型，韓文的手寫字型不只每個字的寬度非常自由，更已完全擺脫方塊限制（圖2）。

單字斷詞書寫

現代韓文因沒有漢字，不容易斷詞閱讀，所以規定上要斷詞書寫（助詞後加上空格）。為了讓文章流不要太醜，通常空格寬度不會太寬（圖3）。這也是造成韓字雖然類似方塊字，但無法縱橫對齊的原因。另外，在招牌、指標等環境，書寫時有可能不加以斷詞。

한 h 初聲（子音，必須）
a 中聲（母音，必須）
n 終聲（子音，非必須）

圖1

자형산보
자형산보
자형산보

圖2

圖3

한글

위키백과, 우리 모두의 백과사전.

한글 또는 **조선글**은 1443년 조선 제4대 임금 세종이 훈민정음(訓民正音)이라는 이름으로 창제하여 1446년에 반포한 문자로, 한국어를 표기하기 위해 만들어졌다.[1][2] 이후 한문을 고수하는 사대부들에게는 경시되기도 하였으나, 조선 왕실과 일부 양반층과 서민층을 중심으로 이어지다가 1894년 갑오개혁에서 한국의 공식적인 나라 글자가 되었고, 1910년대에 이르러 한글학자인 주시경이 '한글'이라는 이름을 사용하였다. 갈래는 표음 문자 가운데 음소 문자에 속한다. 한국에서는 한글전용법이 시행되고 있다.

TYPE EVENT REPORT

2016 Monotype Type Pro:
Taipei 字型論壇

文 / 蘇緯翔　Text by Winston Su　　照片 / Monotype 提供　Photo by Monotype

他們說自己是「字型背後的公司」(company behind fonts)。這裡的「fonts」聽起來是總稱字型這種東西，而不光是幾項產品。這並不言過其實。不管是電腦裡面的 Arial、Gill Sans、微軟正黑體、社運街頭的超剛黑體，還是鑄字行老闆收藏的那塊將近半世紀前的塊狀鉛字（也就是名副其實的 Monotype），都與蒙納公司（Monotype）這家百年老店有關。

Hermann Zapf, *About Alphabets*

蒙納公司與這一世紀以來以文字為基礎的資訊傳遞都脫不了關係，連在台灣也能感受其威力，更不用說這家公司直接或間接擁有字型史上最耀眼的幾位巨人的資產，而目前世界上最好的一些字型設計師也在此服務。或許更了不起的是，百年以來歷經這麼多技術革命、這麼多文化浪潮：鉛火、光電、雲端運算、現代主義、後現代主義……，它不但屹立不搖，影響力還與日俱增。這樣的公司來台灣舉辦活動，也難怪許多熱血設計青年會一大清早就在松菸誠品表演廳外，以人龍的方式迎接。講座內容當然也沒有虧待這些人的等候。總體來說，有關於「傳承」。

創意總監 James Fooks-Bale 在知名時尚品牌工作的經驗，讓他知道一間公司的資產來自於自己的歷史。雖然「創意」是聽起來是很夢幻的名詞，但 James Fooks-Bale 說得很明確，他的工作便是將過去的資產與當代的議題連結，進而告訴大眾這間公司（或甚至是這個產業）該走向何方。因此這次伴隨著 Type Pro，他也帶來了經典的手稿特展，例如經典的 Eric Gill 系列。

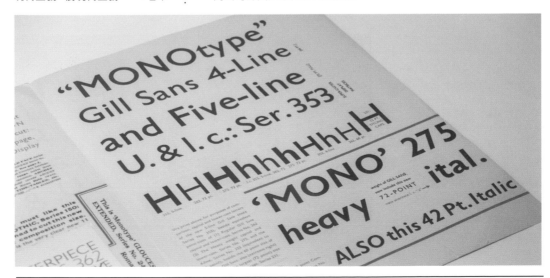

香港分公司的許大鵬則為在場許多年輕的有志設計者,補充了在活版與桌上排版之間曇花一現的照相排版。當他問台下年輕後輩是否聽過照相打字,舉手者寥寥可數。目前中文字型的資深設計師,有許多都經歷過這個年代。例如同樣出身香港的柯熾堅與北大方正的朱志偉。雖然這些資深前輩都仍在創作,但許多大專院校(尤其是台灣)已經淘汰了這類知識與技能,甚至缺少專門的、系統性的字體相關學問傳授,某種程度上帶來一個斷層。

例如許大鵬提到中文字型設計裡相當重要的一個議題:漢字的差異性,也卡了在斷層區。漢字看似是凝聚華人意識的一個關鍵節點,但事實上充滿歧異。不同地區的寫法不同,因而帶來構字在美學上的差異。前輩字體設計師對這個議題相當敏感,不但知道不同習慣帶來怎樣的美學差異,而且更知道要尊重這些差異。這與目前網路上很多為此爭執不休的現象,格局高低顯然有別。

○ 站在巨人的肩膀上

小林章則分享他與兩位字體的「巨人」合作的經歷。兩位對所謂的數位工具都相當陌生。一位更喜歡作為一位剪刀手,另一位則樂於當一個鋼筆人。Adrian Frutiger 先生喜歡傳統的瑞士剪紙藝術,以剪刀體會不同造型間的辯證。他更喜歡用剪刀修剪自己的作品:從中間剪一刀,就能縮短字稿的寬度,以達到他想要的效果。另一位傳奇人物 Hermann Zapf,則從傳統書法出發,重視工具與筆畫形態之間的關係,而且精於持筆之道:在耄耋之年,書寫出他註冊商標的書法線條仍易如反掌。但很巧且令人難過的是,兩位巨人都在去年過世了。這似乎讓小林章的分享更多了幾分緬懷與敬意,表現在他如何訴說他的工作經歷上。

數位化是雙面刃。位元僅是資訊的量詞,用位元描述的東西不會像紙張一樣腐朽,但是它可能也就不是原本的樣貌了。尤其對書法而言,在彎折處稍微多或用少一點力,字就有了不同的氣息,而對新一代使用電腦的設計師來說,不一定總是能體會這麼細緻的差異。這也是為什麼 Hermann Zapf 在小林章用 Fontlab 重描他的字體時,會以這麼挑剔的眼光看待。常常,就在小林章以為過關的時候,Zapf 都還想再做最後修改。不過說到這份工作,小林章懷念的還是最美好的地方:高齡 85 歲的 Zapf 不會用其他通信工具,他只會寫信。於是小林章便把每次工作成果用傳真稿或用平信寄給他修改。而回報便是得到這位書法大師的親筆信,滿滿一疊,對他而言已是至寶。相同的經驗也出現在他與另一位大師合作的經驗上。2009 年,小林章與年邁的 Adrian Frutiger 貼身合作,替大師的經典同名字型 Frutiger 設計全新改良的數位版本:Neue Frutiger。事隔多年,這成為小林章津津樂道的、最重要的職涯里程碑。Frutiger 說,Univers 是自己的傑作,但是 Frutiger(他的同名字型),才是自己最喜歡的作品。或許因為是他自認為這套字型完全去除了種種外在裝飾,是一套「赤裸裸的」作品,具高度泛用性與乾淨俐落的識別度,更是自己「好湯匙」美學的完全實踐。這或許也是為什麼,對於 2000 年 Linotype 公司推出的 Frutiger Next,這位大師會感到捶胸頓足,恨不得把自己大名拿掉的原因。

Frutiger Next 不但比較窄(不像 Frutiger 本人偏好較寬的設計),某些字母的結尾曲線比較平,少了原本的細微彎曲,字母的整體比例也相當不同。光是這些,就夠令人懷疑原本的 Frutiger 精神到底還在不在。更令他特別介意的是,這套後起作品還納入了更具草寫感的無襯線義大利體。這件事,他本人「從來沒有說過 OK」。理由是這找不

到任何字體原理可為之背書，違背 Frutiger 的設計理念。到了 2009 年，作為後輩的小林章可以說是相當謹慎地與老先生搭配，才重新為照相排版年代的 Frutiger 字型設計出全新的數位版本：Neue Frutiger。不過大師也坦言，作為標準體的 Frutiger 55 比理想上粗。而礙於當時技術限制，55 與 65 是以同樣字元寬度設計的，某種程度上限縮了 65 粗體的施展空間，未與標準體 55 達到理想的對比。Frutiger 猜想或許是因為受到原本 Roissy 機場標準字的影響，Frutiger 55 此

一標準體才會看起來比理想中稍微粗了一點。作為機場燈箱上的字體，又要補償光源的「侵蝕」，使得 Roissy 整體筆畫較粗；脫胎自此的 Frutiger 字型，或許也被影響了。這點在後來數位化的 LT Frutiger 字型並沒有改善。小林章與 Frutiger 先生重新配置了字重，在原本的 45、55 之間插入了 Neue Frutiger Book 作為內文排版的理想選擇，又在 55、65 之間插入了 Medium，讓這套本來就有高度評價的字型更為好用。

工作過程中，即便是總監小林章，

都只能乖乖地拿「作業」給 Frutiger 先生「批改」。有一次，Frutiger 看了一看，眼光停在一個 O 上面，端詳了一會兒才嚴肅地說：「Akira，我覺得這個 O 沒有在中間喔。」小林章回去查了一下，驚訝極了。這個 O 真的沒有在中間，但這不是他驚訝的原因。原因是 O 的確偏離中間點，卻只向左偏離了 1000 分之 1 個單位。看出這個差距的人已經是一位八十歲的老先生了。這讓小林章確定，與他共事的這位前輩確實是位傳奇人物。

○ 遇上新一代

議程最後，幾位當紅或獨樹一格的台灣新秀設計師上台分享，並與小林章在舞台上愉快地聊了將近一小時。好奇的觀眾提問了一些有趣的問題，諸如「中英混合排版的祕訣」、「如何改善台灣的街景」及「如何保存繁體中文漢字」等等。各人各自提出見解，許多觀眾看來很滿足，自然是不在話下。不過──或許是小林章每次來台灣都很熟悉的──地獄式趕場行程，在這天自然也不能免俗。吃完晚飯後不久，許大鵬、小林章一行人來到了位於松菸辦公區二樓的「不只是圖書館」裡，準備展開今日活動的另一重頭戲：工作坊。這次參加者主要都是學生，或是剛開始從事創作不久的入門者。他們都準備了一些自己的作品，給兩位重量級的前輩賞析並尋求建議。整場分兩桌。我大多跟在小林章這桌觀摩歐文字體作品的狀況。來自大馬的劉欣瑩端出了一組彷彿別有用途的中空字母。小林章一看，立刻覺得她的作品較為成熟，一問之下，原來她曾經學過歐文書法，也無怪乎對於字母應有的比例與造型掌握較佳。他只指出了一些

比例上需要更注意的地方，以及一個通常做字體會避免的小失誤：部分構造看起來特別黑。這個創作其實已經發展到了筆形、架構、概念都相當完整的階段。她利用了唾手可得的螢光筆來實驗筆畫的型態，

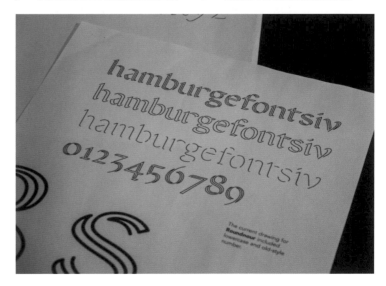

用太久的螢光筆在尖端已經分岔，但輕微的不完美反倒成為她的創意來源：分岔正好帶來中空的造型。接著用鉛筆實驗出理想的輪廓，就可以放進電腦裡建立曲線了。雖然一切看來都很合理，但卻有個問題

阻擋在那兒：這個字型到底要拿來做什麼？看著這些挖空的地方，她想到霓虹燈管捲曲後彷彿也有類似的型態，所以便這麼規畫了。不過若從印刷字型角度探討，還是別讓彎折處出現明顯的黑點比較好。

在這場工作坊中，劉欣瑩已經是技術相對熟練的學員。她不但利用 Illustrator 建立輪廓造型，甚至使用了專業的字型設計軟體 Glyphs 來設定字型寬度。相較之下，有些學員的技術瞭解程度還稍嫌不足。

這帶來幾個問題：就一般歐文字體設計的角度來說，字母並不是等寬的，每個字母寬度有其應然的比例，例如 I、l、S 應該要較窄，而 W 與 M 應該是最寬的。但在 Stella 的創作中，M 看起來比 N 窄、X 比 W 寬，不合乎常理。另外，這些字母也沒有顯著對齊 baseline（基線）或規定一個 cap height（大寫高度）來設計。這可能是 Stella 字母視覺上不一樣大的原因。

小林章也針對這些面向給予了實際的建議。有些字母造型則太過「有創意」，不靠上下文會很難判斷，例如 B 與 P 失去了它們本應有的形狀，頗令人費解，在這個時候，小林章也充當她的軍師，絞盡腦汁給她既能保留原創想法，但又能顯助提升易認性的建議。這或許一方面是 Stella 還未具備歐文書法的觀念，另一方面也還沒學習創作字型的一些基本格式設定所致──至少

在字型設計上，美感與技術觀念兩者缺一不可。但小林章還是非常欣賞後進勇於嘗試的態度，鼓勵她回去依照合理的方式修正作品。

兩位前輩不厭其煩地修改、回饋，兩個小時很快就過去了。比較沒有 follow 到另一桌情況的我，趕緊趁最後一位學員還在準備問題以前，抓住稍微空閒的 Robin（大鵬）問他對大家作品的感想如何。他認為有些作品已經達到水準以上，甚至是專業程度。不過還是有較多學員要再回去研究一下視覺修正的最基本概念。例如：一個平面上放著不同大小的正圓形、正三角形、倒三角形與正方形，要怎麼樣把四個圖形取出平均的視覺距離，也讓視覺的分量感一致？這是必須多磨練的基本功。這跟稍後終於結束問答的小林章回答相同：「大家應該再更注意錯視的問題。」不論你想在這個領域飛得多高、多遠，若這個部分

掌握不好的話，就連第一步也跨不出去。

已經是十點了。在圖書館入口展出 Gill Sans 原稿與其他手稿的展區，一位今年剛考上大學的年輕學生還捨不得讓小林章離開，非常想在今晚請這位前輩解答他好奇已久的跨語系字型設計問題，例如：要如何將歐文字型的設計延伸到西里爾字母或希臘文上？在一旁等待的工作人員已經餓昏頭了，但小林章還是不厭其煩地解釋著。活動的尾聲，他們的互動或許正是本次最好的註解。巨人遺留的有形資產，拜科技與商業之賜得以再生。而無形的那些肉眼不可見的遺產，文字裡的知識、技術、文化、思潮、乍現靈光、幽微細節的巧思、畢生偶得的銳利洞見，都是在這樣的對話中傳承下去的。